ハバナとジャカランダと
ラテンアメリカ・スケッチ散歩

画・文 **田代桂子**

ハバナとジャカランダと

●目次

I

キューバへ 8
見知らぬ国で 10
レイコさん 14
オビスポ通り 16
赤い薬 19
カテドラルの広場 24
フリーダ祭り 30
ポラドーレス 41
ミスコン 44
モレーリア 46
グアナファト 50
リベラ発見 55

Ⅱ

アルゼンチンへ 66
ブエノスアイレス 68
国境のラプラタ川 72
ゲバラの家 75
タンゴの街 78
ジャカランダの季節 89
チリへ 92
街 角 94
空港にて 98
ブエノスアイレスのレストラン 100
美容室にて 104
闇の両替屋 106
プエルト・マデーロ 110
帰 国 113

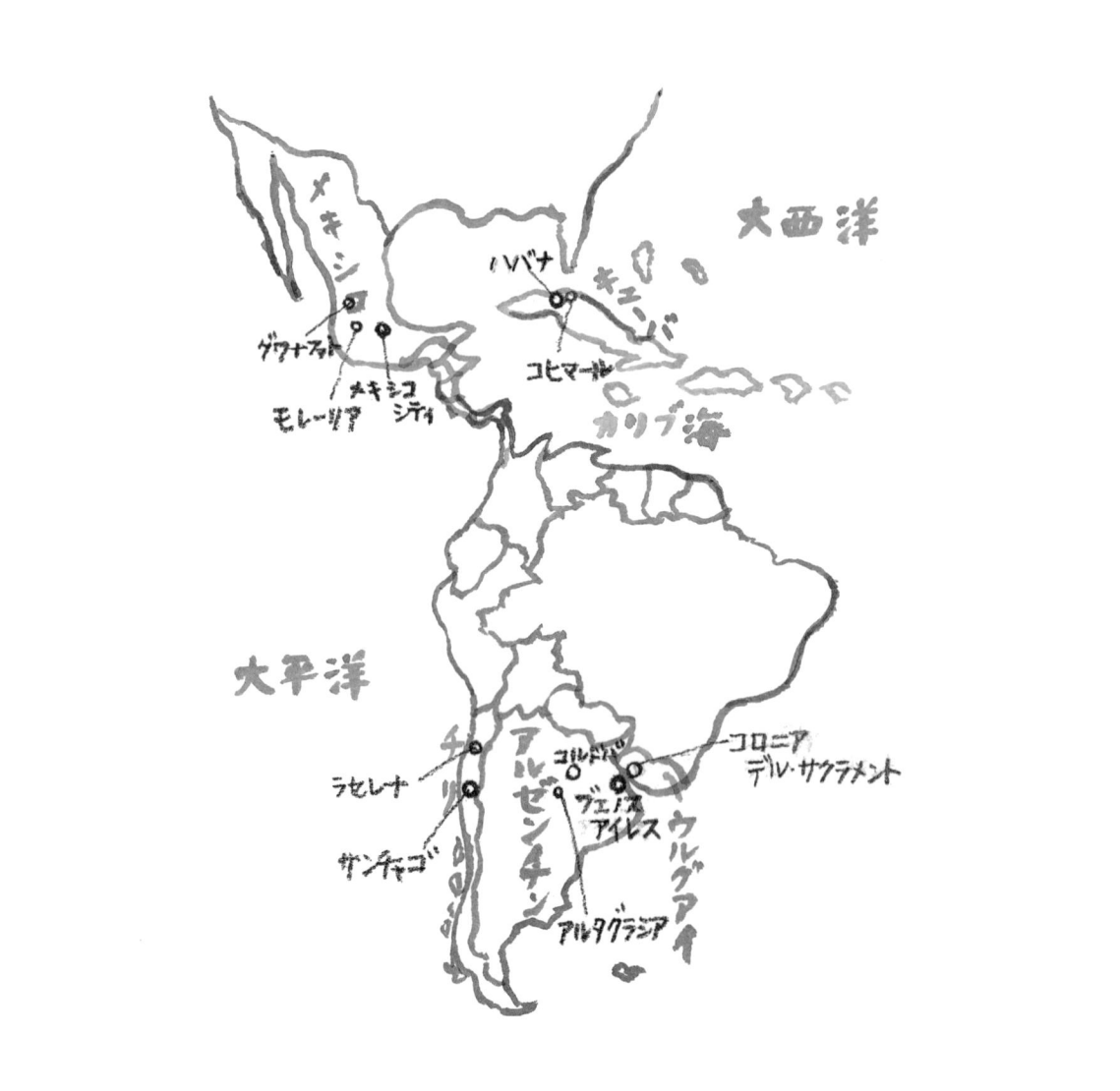

I

キューバへ　二〇〇七年

ずっとキューバに行きたかった。
普段はあまり情報のないこの国のニュースが数年前から時々報道されるようになった。フィデル・カストロが病気、回復、手術、回復、等々と、新聞記事には八十過ぎの革命家の健康の動静を窺っては、制裁とか経済封鎖などの文字が病名の横に並んでいる。
私もその都度、死ぬのか？　何か始まるのか？　と反応していた。
そんなある日、「ブエナ・ビスタ・ソシアル・クラブ」という老人ばかりのキューバ音楽の映画を見た（プロデュース、ライ・クーダー／監督、ヴィム・ヴェンダース）。こんなにも人の生をさっぱりと、豊かに表現する音楽というものがあるのか。それをドキュメンタリーにしてキューバの街並みを風景に、音楽家たちの生き様を撮った映画を見て、うろたえ、わけのわからない衝撃を受けた。
今のうちに行っとかないと、と思った。
友だちを誘ったが一緒に行ってくれる人はなかった。数年前、二カ月のギリシャ縦断をした時に使った頑丈なリュックを眺めているうちに旅の計画が始まった。
ひとまず奥の棚からリュックを降ろしてみた。
日本からキューバに直行する飛行機はないのでいくつかのルートのうち、メキシコ経由の往復に決めると、メキシコとキューバの両大使館に手紙を出した。どちらも東京にある。観光、アート、何でもいいから情報が

知りたかった。
　一週間程経って二つの大使館からそれぞれぶ厚い書類が送られてきた。世界遺産、アート、食事などの情報が美しいカラー印刷で紹介してある。キューバ大使館の案内には手紙が添えられていて「現地で困ったことがあれば次の電話にかけて下さい」と番号が書かれていて「どうぞ旅を楽しんで下さい」と結ばれていた。こんなに力強い言葉はない。なによりもたった一人の女のために精いっぱい細やかな案内をしてくれる、この感動が私の神経を温めてくれて二つの国がずっと身近になり、早くいらっしゃいと言われているように感じた。
　どんなに新しいもの、どんなに美しいものが待っているのだろうか。

見知らぬ国で

　ハバナのホセ・マルティン空港では、楽器を担いでいる多くの人たちと一緒に入国審査の列に並んだ。
　どんな国も、この審査で自分の国の安全を守らなければならないのは分かるが、ひたすら興味を持って訪れる善良な人々にとっては苦痛の時間だ。ハバナの入国審査はどちらかと言えばコミカルなものだった。
　女性係官は、私のパスポート写真を見て「上を見て下さい」と言った。私が顔を上げて天井を見ると係官は私のあごの下をじっと見ながらパスポートの写真を見ている。次に「下を向いて下さい」と言われて私が自分の足元を見ると、彼女は私の頭のテッペンをじっと見て、またパスポートと比べている。パスポートには正面だけの顔しかないのに、何を見比べているのだろうか、この調子で「左を向いて」「右を向いて」が続いた。アジアの女性の頭の形や立体を見て楽しんでいるのではないか、と思う程だ。私も外国の人を見る時はいつもそんな見方をしている。でもこのようにあけすけに命令して、同時に形の研究も出来るのは入国審査官ぐらいなものではないだろうか。こういうのはパワハラとは言わないだろうな、などと思った。
　通過して後ろを振り返るとヨーロッパ人観光客の、髪の毛の少ない人も上や下を向かされていた。
　審査室からロビーに出た時、一瞬、目がくらんだ。広い総ガラスの窓から眩しい陽光がさし込んでいて黄金色の中にいる。リズミカルな音楽が大

きな音量で流れている。

まず、町に出て今夜の宿を探さなければならない、バスはあるのだろうか、インフォメーションはどこか、と見回していると、黒人の細長い男が「ホテルか？」と聞きながら飛ぶように近づいてきた。別方面からも似たような男が軽いテンポで近づいてきた。

調子のいい人たちは皆、ホテルの客引きだった。そうだ、ここは社会主義の国、観光業も国営だから皆、国家公務員なのだ。彼等はいくつかのホテルを皆で分担しているのではないか、客が別のホテルを選んでも大したリスクも負わずに、このようにサンバを踊りながら仕事をしているのか。その中の一人と契約をした。女性だったからだ。キューバには「ムラート」と呼ばれるスペイン人と黒人との混血が多いのは知っていたが、いっ気に別世界に入り込み、こんなに多くの熱いムラートの人たちに囲まれたことに驚いて、私は自分と共通の何かを求め、それが女性だったのだ。ひとまずハバナの中でも一番の高層ホテル「ハバナ・リブレ」に決めた。私は高い所が好きだ。屋上からハバナ湾が一望できるのではないかと思った。

ホテルに着いて、一息つくと、屋上探検にくり出した。エレベーターでは最上階が二十五階となっているのでその廊下を歩いてみた。この階に客室はなく企業や代理店などの事務所になっているらしく、各部屋のドアには企業名などがアクリル板に挟まれて表示されている。ドアに「読売新聞」というのを見つけた。それも漢字で！ドアをノックしてみたが何の返事もない。隣りのドアが開いて「その部屋はずっと前から空いています」と教えてくれた。

この旅を終えて半年程過ぎたころ、朝日新聞がハバナに支局を置いたという記事を見た時は二十五階のあの部屋ではないだろうかと想像し、支局の人はあの暗い廊下を歩き、部屋に入ったとたん、窓ごしに別世界の広い空とカリブの海を見ているだろうかと心が騒いだ。

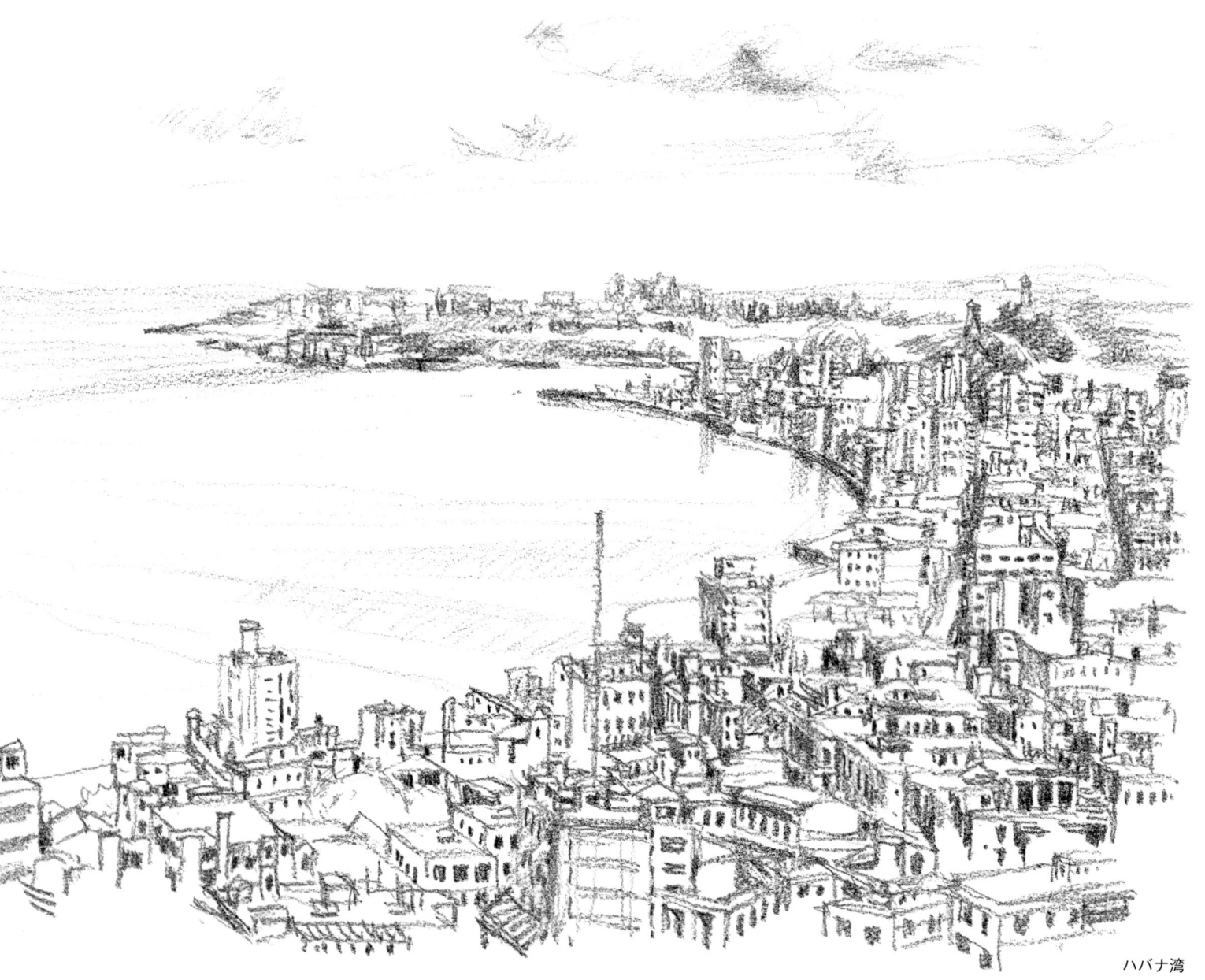

ハバナ湾

この最上階をさらに散策して登り階段を見つけた。上って重たいドアを開けてみると空に出た。屋上だった。何もない。だだっ広いだけの屋上の縁には柵も手摺りもなく、長い間使われていないようなコンクリートの表面はボコボコと剥がれ、そこに土や水が溜っている。他のビルはずっと低いので、まるで空中にいるように感じる。ハバナ湾が三日月型に霞んで見えて空と海に境目の分からない青一色だった。

レイコさん

　観光客に向けてツアー案内ポスターがずらりと貼られている壁の中に「REIKO TOUR」という広告を見つけた。レイコ旅行社……ならば日本人なのか、とその広告に書いてある電話番号にかけてみた。
　やはり日本人女性がハバナで旅行代理店を開いているのだった。この国のホテル探しは今まで旅してきた国と異なり、いきなりホテルで直談判するのではなく旅行会社を通すのだと分かり、もっと安いホテルを探していることを日本語だけで話し、良い条件でホテルを変えることが出来た。
　数日後、彼女の家でランチをごちそうになった。家は事務所を兼ねていて、車で迎えに来てくれた若い日本人女性はセリア富永と言い、ハバナ大学の五年生、「レイコツアー」でバイトをしているのだと自己紹介をした。キューバでは大学まですべての学費は無料だそうだ。車の持ち主はもう一人の社員、キューバ人女性ビビアナのもので韓国車だそうだ。
　レイコは五十歳に近い小柄な日本人女性だった。料理の準備中にビビアナと私は中庭のぶどう棚の下で少しおしゃべりをすることになった。彼女の父親は歯科医で、医療器具を買い付けに日本に行った時に、まだ少女だった彼女もついて行った。それで日本には親近感があり、今、日本人向けのこの仕事をしている、とカタコトの日本語も交えて話した。なぜ医師を継がなかったのか尋ねると、仕事は自由に選びた

14

い、と言った。医師も国家公務員だが、仕事の内容に応じて当然給料の違いはあるそうだ。キューバは医療費が無料だから、アメリカ大陸では一番の長寿国なんですよ、と言う。

食卓を囲んだのは、レイコ、ビビアナ、セリア、大きな雄犬のスルタン、と最後に入ってきたレイコのご主人、キューバ人だ。同じキューバ人でもご主人は街で多く見かける黒人系、ビビアナはスペイン系の顔をしている。

料理は出てきた順番にグァバジュース、野菜スープ（おいしかった!）、ごはんにコングリ（ベーコンと小豆を煮たもの）をかけたもの、トマトサラダ、エスプレッソコーヒー……と、キューバの代表的メニューをご馳走になった。

コングリライスは、日本のお赤飯に似ていて、テーブルの中央に置いてある山盛りのパン以外は、まるで和風の食卓だった。

なによりも、話をしながら食事が出来るのは最高の味だ。スルタンは床に寝そべって耳だけをピクつかせて皆の話を聞いている。おりこうな犬だ。

オビスポ通り

　ハバナでの二つ目のホテルはこじんまりとしたコロニアルなホテル。玄関を入るとすぐ中庭になっていて、その周りが回廊になっているのが気に入り、オビスポ通りも近く、一週間滞在することにした。
　旧市街でも東側のこの辺りはスペイン植民地時代の建物が多く残っていて今も使われている。隣りの学校も近所の博物館も石造りの三階建て、入口から奥を見るとパティオになっていて、スペイン・アンダルシーアみたいだ。
　細長いオビスポ通りを歩いた。石畳も植民地時代のもので、狭くて歩きにくいがまるで映画「ブエナ・ビスタ・ソシアル・クラブ」の中にいるようだ。道の両側にはホテル、レストランやカフェ、本屋、CD屋が並び、店先や木影からはライブ演奏や練習の音が次々に聴こえてくる。その都度、立ち止まって演奏を聴くわけでもないのに、自分の足が知らず知らずにリズムを受け入れて歩いている気がする。
　二階のテラスからボブ・マーリーの大きなポスターがぶら下がっている。ジャマイカのレゲエミュージシャンだ。古本屋にはヘミングウェイの釣りの様子やチェ・ゲバラのあまり上手くはなさそうなゴルフショット姿などの写真集が山積みされている。
　歩いている人は、ヨーロッパからの観光客もいるが、私にはキューバ人を見るのが新鮮だった。肌の色だけではなく、特に女性の体の形がなぜあんな形をしているのか、アジアの人ともヨーロッパの人とも全く違い、肉

や脂肪はどこにあるのかと疑う程のスリムなところにバストがボンボンと出ていて、お尻もドーンと後ろに飛び出している。とても分かりやすい。案の定、鼻の下を長くした白人男が、若いキューバ娘の腰に手を回して歩いている姿を何度か見た。

レストランで食事をした時のことだ。

隣りのテーブルの四人家族が食事を終えて立ち上がった。お父さんはレジの方へ行った。お母さんは左腕に小さな赤ん坊を抱え、右腕にバッグを提げていた。五歳くらいの男の子はお母さんの両手が塞がっているために手をつなぐことが出来ない。こんな時、日本でよく見かける光景は子供がお母さんの上着かスカートを握って安心するものだが、その子はなんの悩みもなく、いつもそうしているかのように、お母さんのお尻の上に手のひらを乗せてお店を出て行ったのだ。

お尻は棚か？ 子供にとっては安心の場所なのだ。

通りの楽器店に入ってみた。

ヴァイオリンやギター、珍しい弦楽器、トランペット、サックスなどが壁に飾られていてコンガやタンバリンなどが台の上に無造作に置かれている。

若い男性店員は店の中に流れる音楽に歩調を合わせ、左右の肩を交互に振りながら、私に楽器の説明をする。

「スペイン語話せるか」と聞いてきたので「日本語だけ」と答えると、私が日本人であることが分かってホッとしたのかさらに手足を動かして

「日本人はクヮカカキャ！×□○！ッカカ！と話す」などと言う。日本語はこんな風ににわとりのけんかのように聞こえるのか、でも考えてみるとスペイン語だって相当騒々しく感じるのだ。

クラーベという、木で出来た打楽器は小さくて軽いのでリュックの奥に入るかな、と手にとり、音の出し方を習った。サルサやボサノバ、ソンな

どハバナで聴こえてくる音楽にはこのクラーベの音が入っている。軽い気持ちにさせる楽器だ。コツを習うと、あの跳ねる音が出た。「上手い」とほめられたが、楽器があまりに汚れているので迷った挙げ句、買わずに店を出た。

次の日も同じ道を歩いていると、「セニョラ！ ハポネッサ！」と声がする。楽器店のけんか鶏兄ちゃんが新しいきれいなクラーベを見せてくれた。調子の良い男たちでも売る努力をしているのだ。

クラーベを買う
オビスポ楽器店にて

赤い薬

　泊まっているホテルにダニエルという名前のレストランのウェイターがいる。
　このホテルには朝食付きの条件で泊まっているから、一階の小さなカフェ・レストランの朝食時に時々見かけるやせた中年キューバ人だ。もっとも、キューバ滞在中に肥った人はあまり見なかったが。
　ある日、夕食を終えてホテルに帰ると入口でダニエルに声をかけられ「サインをしてくれ」と言われた。日本人であり、おばあちゃんであることが珍しいのだろうかと思い、Keikoとサインし、その下に漢字で桂子とサービスしてあげると喜んだ。
　次の日はラウルという名前のドアボーイを連れてきて「絵を見せてくれ」と言う。
　二人で私の淡彩スケッチを一枚ずつ見ながら「ハバナ・リブレから描いた?」とか「アンボス・ムンドスだ」とか言い合っている。キューバには五十年代のアメリカ車が沢山走っていて、それがとてもカッコ良く、珍しいので数台スケッチしていたのだが、それを見たダニエルが「ちょっと来て!」と建物の横の駐車場に私を引っ張って走った。そこに全く同じ車があった。トルコブルーの丸っこい車、ボンネットには羽根を広げた金の鳥が乗っていた。この自分の車は四十五年型。「ケイコが描いたのは五十年型。だからこちらの方が絵になるのではないか、みたいなことを言ったが私には、その違いが分からなかった。

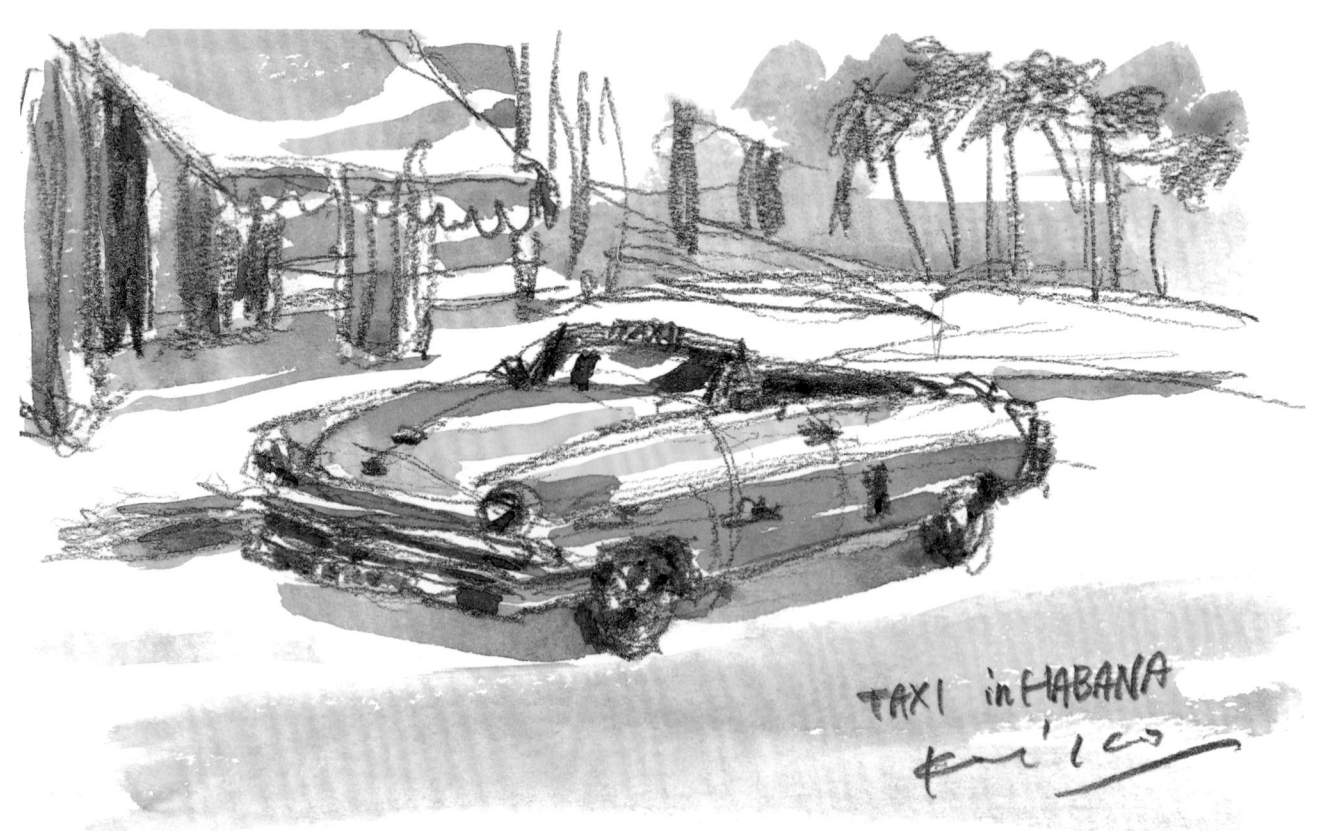

次の日、またダニエルを見た。「元気?」と挨拶してきたので「実は元気ではない」と答えた。朝からお腹が痛くて何度もトイレに行き続けているのだ。

ダニエルは「良い考えがある」というように人差し指を立てて、回廊に置いてある椅子を私にさし向け「待って!」と厨房に消え、まもなく得意顔で飲みものを運んできた。

ジュース用の長めのコップには、透明の液体の中に何かの葉っぱが沢山つめ込まれていて、ストローがさし込んである。これは、自分からのプレゼントだ、にがいので鼻をつまんでいっき気に飲め、とジェスチャー入りで説明する。日本から持ってきた腹薬は効きめがなく、ダニエルを信用していっき気に飲み干した。

しばらくしたらお腹が暖かくなり、治りそうな気がしたが、その夜は一段と様子が悪くなった。私という女はなぜこうも簡単に人を信用するのかと自分を責め、わけのわからない飲みものを恨んだ。

次の朝、朝食ホールでダニエルから「調子はどう?」と尋ねられて、きのうのお礼を言った後に「治らない」ことを伝えると、一時間後に来なさい、と言われた。部屋で一時間過ごして下に降りるとダニエルが待ちかまえたようにお皿に乗せた料理を運んできた。

里いも(たろいも?)をやわらかく茹でてつぶしたものだ。「そんな時はいつもマンマが作ってくれた。一日で治る。今日一日は他になにも食べるな」と言う。マンマという言葉が私の心を暖め、とにかく全部食べ、その日一日あまり動き回らないようにした。

……なのに治らない。私はレイコに電話した。彼女は電話口でいきなり「油です」と原因を決め、セイロガンなど日本の薬はキューバでは効きません、とつけ加える。まもなくセリアが車で来て、ホテル・ロビーのテーブルに血の色をしたドロリと重そうな液体の入ったビンをドンと置いた。キューバではキューバの薬が良いですよ、私も五年間のキューバ生活で

21

何度か、この薬の世話になりました、と言いながら深いスプーンに、まっ赤な液体をとろとろと注いでいる。

お腹をこわした前日の夕食に鳥のから揚げを食べたことも聞かずに「油です」と言い当てたレイコのカンと、セリア富永という日本人学生の言葉を信じて、血のような、毒色のような薬を飲み干した。あの薬は何だったのか、なぜあんな色をしていたのか、今でも時々思い出す。

……効いた。トイレ通いがなくなった。

元気を取り戻した日から遠出をした。

アーネスト・ヘミングウェイが住んだコヒマール村へ行った。コヒマールは寒村で宿はなく、バスの便が少ないということなのでホテル近くのタクシー乗り場で、かなりねばり、往復五〇ドル（約五千円）にこぎつけた。

タクシーの床の一部は破れていて道路が飛ぶように過ぎていくのが見える。「破れ」の近くに足を置かないように気をつけた。

運転手にカストロの病気の具合を尋ねてみた。国の代表者を名字ではなく、名前で呼び捨てる。「フィデルのこと？」と聞き直してくる。

フィデルはトシだからねぇ、回復は遅いだろうねぇ、フィデルは好きだけど——、と言う。

カストロは革命が成功した時「キューバにあるすべてのものを国民のものとする」と発表し、かなり裕福だった両親の農園や広い領地さえも取り上げて「平等」という理想につっ走った。このことではカストロの母親は死ぬまで息子を許さなかったと伝えられているが、逆にこの運転手たち国民の側は、このことでカストロを信頼しているのだ。

「ドライバーになる前には教師をしていた。最近は観光客が増え出したので自分も観光業に替えた。給料が少しだけ上がった」と言う。

コヒマールに着くとドライバーと帰りの約束をして海岸を歩いた。だれもいない。

モニュメントのようなものが近づいてみると、中央の台座の上に、海の向こうを見つめるヘミングウェイの胸像があった。ヘミングウェイはここに自分の船を持ち、釣りを楽しんでいた。カジキマグロの釣り大会を催して、カストロが優勝したのは有名な話だ。名作の『老人と海』もそのころ生まれた。

また、松本清張はキューバ革命の九周年記念式典に招待され、参加し（ホテル「ハバナ・リブレ」の二十四階に泊まったそうだ、清張も高い所が好きだったのだろうか）、ヘミングウェイの足跡も訪ねている。今の私のように、遠くエメラルドグリーンの沖を見ながら、だれもいないコヒマールの海岸を歩いただろうか。

次の日もコヒマールに通った。一軒だけ「ラ・テレサ」というレストランがあり、ランチのメニューを見ているとお店の人から「カリブに来たら、まずラム酒でしょ」と言われ、あまり飲めない私にはモヒート、二日目はダイキリというカクテルを味わった。どちらもラム酒ベースでライムの香汁が加わっていたり、レモン汁を加えてシャーベット状になっていたりして、爽やかでおしゃれなランチだった。

午後には崩れた民家のある坂道を描いた。昔は石畳だったと思われる道には土の下に石の頭がところどころに並んで見える。坂道には木の枝を持ち、ボールのようなものを追いかけている二人の少年が見えたり消えたりしていた。

土埃りを立てながら底抜けに遊んでいる子供、椰子の木、波の音、広い空、……昼過ぎのまどろんだ空気の中にいて、私はずっと昔、少女だったころ、この坂にいたような気がした。

カテドラルの広場

 ハバナ旧市街の中心、カテドラルに行った。三百年以上前に建てられた、重みのあるバロック風な石造りの大聖堂を中心に、その前の広場はスペインやイタリアにある大聖堂の広場とよく似ていて、回廊のあるレストランやカフェなどの建物に囲まれている。
 レストランの客は室内にも回廊にも入り切れず、テーブルとパラソルが次々と広場の中央までせり出してきている。
 街の中の楽団は指揮者が演奏も兼ねていたりするが、この広場のオーケストラのように人数も多く、指揮者は台の上に立ち、団員たちはそれぞれの楽器を演奏している。大聖堂の階段や広場をとりまく回廊の石段などには座るすき間がない程聴衆で埋めつくされ、皆音楽をタダで鑑賞している。
 その中には、聴きながら、両手先や指をメロディに合わせて動かしたり、リズムをとったりしている真剣な目つきのセミプロ音楽家もいる。音楽に合わせて踊る人もいて、後にそのおじいさんと話したが、以前はダンサーとして給料をもらっていたそうだ。
 この広場は好きだ。
 大きなパラソルを自転車にくくり付けた「水売り屋」を眺めていた時、中年女性が近づいてきて自分の三ペソとあなたの三ペソ（約百八十円）とを替えてくれないかと言った。
 キューバの紙幣には、キューバ人が使うペソと私たち外国人が使う兌換

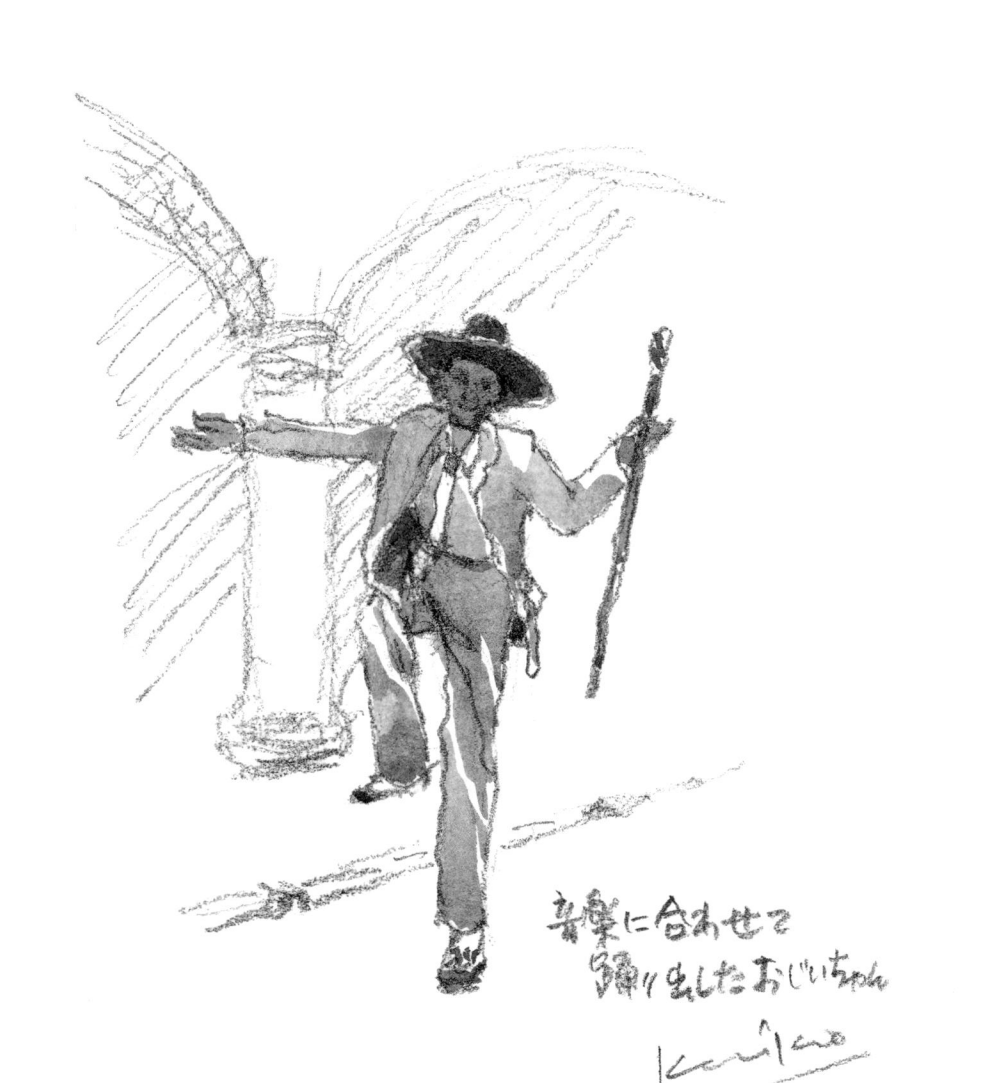

音楽に合わせて
踊りましたおじいちゃん

Kuniwo

ペソがあり、札もコインも別々のものを使うことになる。その価値には相当の違いがあるそうだ。

その女性のキューバペソのコインには、チェ・ゲバラの顔が彫ってあり、記念に持っておきたかったのでいくつか欲しかったが彼女は一つしか持っていなかった。

キューバのホテル代や食費などは今までに旅をしてきた国よりも決して高くはないのだが、兌換ペソのことを考えるとキューバの人々の心から大きな溝を開けられているような、心の奥から気持ちを通わせることが出来ないような淋しさを感じる。

世界には、まだこんな国が多くあるそうで、中国でも最近まで兌換紙幣だった。

私たち観光客にとって、盗難や物乞いなどの治安の心配はなく、出会う人々は皆、温厚で人なつっこいのだが、このことだけは何とか解決してほしいと思う。

大聖堂の広場を挟んだ向い側には赤い屋根瓦の博物館がある。その建物の周りは広場より一段高くなっていて、歩道にもなっている。この一段を椅子代わりに腰かけるとカテドラルや広場全体を眺める最高の席になる。

ある朝、まだ観光客もまばらな時間に私はこの一等席に座ってカテドラルのスケッチを始めた。

まもなく、年配のキューバ人男性が来て、荷物の中から紙のようなものを取り出して私の横のスペースに一枚ずつ並べ始めた。ノートぐらいの大きさにハバナの風景が水彩で描かれている。紙は吸い込みのない薄いもので、えのぐは透明感のない色質で描かれていた。

十枚程並び終えると、石段に腰かけてカテドラルを描き出した。偶然にも隣り合わせて同じ座り方をして、黙々と同じカテドラルを描いているのがヘンでおかしい。

向こうもそう思ったようでお互いに自己紹介をした。名前は「マリン」と言った。私も名前と日本人であることを話すと、彼はいきなり
「ミウネは元気か？」と聞いてきた。だれだろう。
「役者のミウネだ、日本の！」と言う。
スペイン語はHを発音しないからミウネはミフネであり、イロシマはヒロシマのことなのだ。
三船敏郎はアメリカなど外国映画にも多く出演して「世界のミフネ」と呼ばれていたのは知っていたが、まさかハバナに来たのだろうか、「来たよ！ この広場に来たよ！ 私はこの目で見たよ！」とマリンじいちゃんは得意げに言った。
あとで調べてみるとメキシコ映画「アニマス・トルハーノ」（邦題「価値ある男」一九六一年）に飲む、打つ、買う、のハチャメチャなインディオ男として主役で出ていて大変な人気だったそうだ。カストロもゲバラも三船ファンだったそうでキューバへ招待されたという記録もある。

ライブが始まり、観光客も増えてきた。
ミウネ効果のもとで、落ちついて彩色に入った時、今度は若いキューバ男性が私の左側をうろうろした後に水彩画を並べ出した。気づかなかったが、向こうにも二人、石段に腰掛けて写生している人がいるのだ。どんな国にもこのような観光地では、絵を描きながらその場で売っている光景をよく見かける。その「場所」の獲得には暗黙のルールがあるのだろうか、ふと、私は立ち上がり、マリンじいちゃんと今来た若者に「この場所は誰のものですか」と尋ねた。すると二人同時に「いえ、そのままそこはあなたの場所です」と言ってくれた。
青年の名前はオスカルと言った。
彼は私の横で私が彩色していく過程をじっと見ていた。パレットに出している色を見たり、描いている筆の質問をしたり、「紙をさわっていいか」

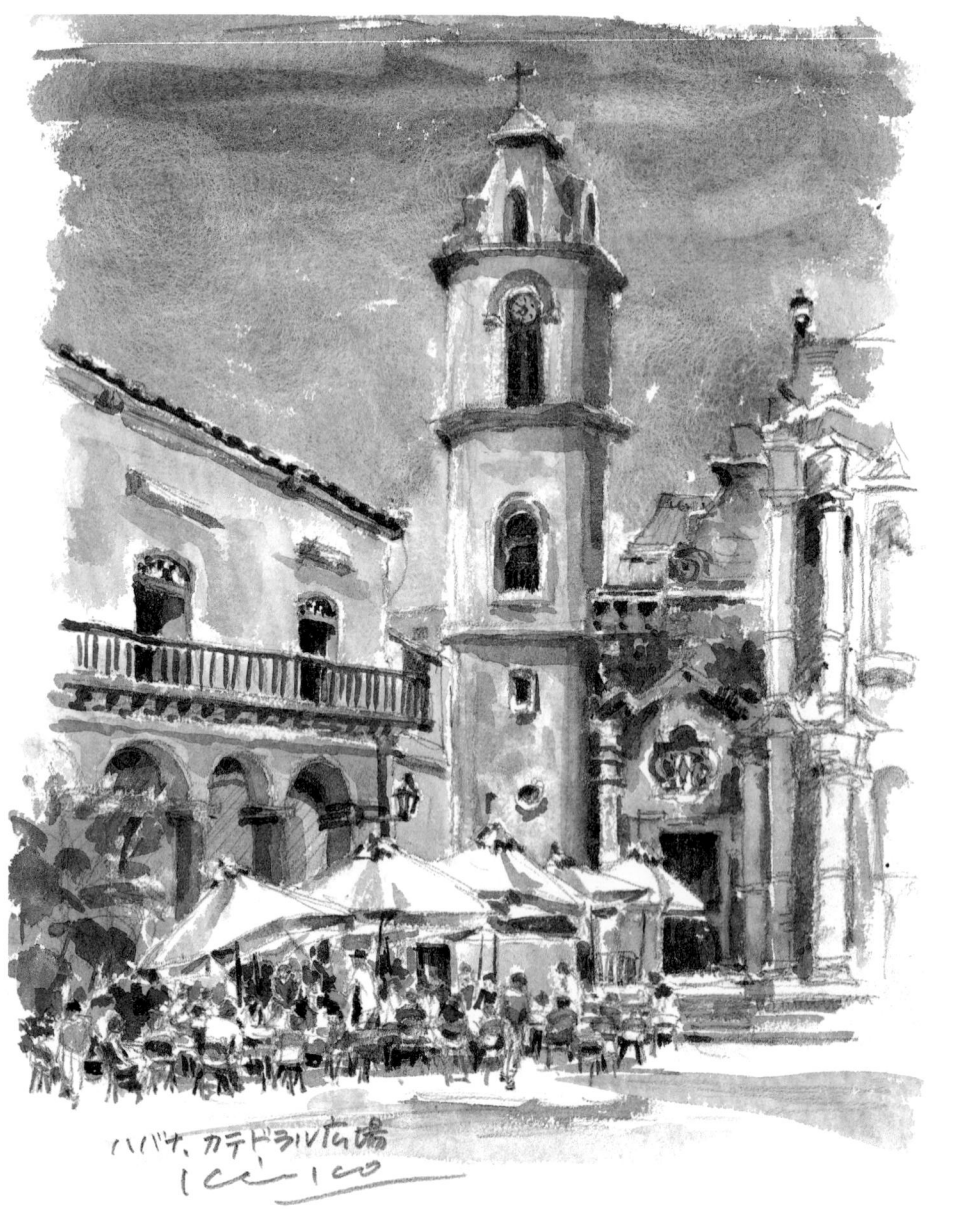

と尋ねるのでさわらせると「いい紙」とため息をついた。値段を聞いてくるので画用紙一枚の値段をドルで答えると、ごにょごにょとキューバペソに換算したあと「ひぇー」と声を出した。

次の日はお昼近くに広場を通った。

マリンもオスカルもきのうと同じ場所で絵を描いていた。オスカルに一枚ずつ画用紙をあげた。

次に「ランチ食べた？」と私にたずねる。オスカルが指した方向には地元の人たちが行くレストランが並んでいて、一人で入るには勇気がいりそうな猥雑の中でも二人ならすんなり入れる、しかも、おごってもらえそうな気配にも心が弾んだが、レイコが言った「油です」が同時に頭に浮かんできたので「済ませた」と断った。

オスカルは「ではお礼に」と小さな絵をくれた。それはハガキより小さな紙にチェ・ゲバラの顔を描いたもので似顔ではなく木炭をこすりつけた強い表情の男の顔が描かれていて、きのう私が好きだと言ったあの絵だった。五〇ドルの値がついていた。

ホテルに置いている四号の紙を、オスカルにあげる約束をしていたのだ。オスカルも「約束を覚えていてくれたの？」と喜び、マリンやオスカルや近くにいた数人の画家たちと、ていねいな挨拶をして別れた。今もオスカルが描いた凄味のある顔の絵は、ハバナの思い出として大切に保管している。

フリーダ祭り

メキシコに着いた。入国審査を受けてロビーに出たら、寒い、息苦しい、はき気がする。……ここは標高二五〇〇メートル、空気が薄いのだ。キューバからわずかな距離なのに、とんでもなくおデブさんの多い国だ。だから、のったりと動いていると思っていたら、高山病対策のため、スリムな人もゆっくり歩いている。

高山病にならないためには水を沢山飲めばいいと聞いていたので、ひとまず水を買い、空港タクシーでホテルに向かった。

メキシコシティに夜着くことは分かっていたので一泊だけは予約していたのだ。その入口はホテルというよりカフェに近く、手でドアを開けると、遠くにベッドとトイレがある。まるで地下駐車場のようだったのですぐに断った。

泊まる部屋を見せてもらった。カウンターの横から階段を降り、ドアを開けると四面の壁も床もただのコンクリートになっている。ガランと広く、ロビーはなく、カウンターの奥に女性がいた。

「満室なので」という女性の強気の言葉を聞きながら、私は出入口のガラス戸を通して見える野外の不安な暗闇に向かって「ここには泊まらない」ことだけは決めたが、ではどうすればいいのか、が何も浮かんでこなかった。

女性はあちこちに電話していた。やがて丁寧な様子で「姉妹ホテルの部屋が空いているそうです。タクシーを呼んでます。タクシー代はこちらが

持ちますのでどうか今夜はそこにお泊まり下さい」と言う。知らない土地でこの夜中にどんなホテル探しをしたらいいかが、一瞬、頭をかすめたが、選択肢はひとまずタクシーに乗ることだった。着いたホテルは普通の民宿で、二階のその部屋には窓もついていた。次の朝、外に出てみると、目の前の公園には数本のジャカランダの木が満開の花を咲かせていて美しい。メキシコ初日の朝は、ついている、と思った。

メキシコでの三週間のプランは、飛行機の中で大まかに決めていた。まず、メキシコ大学にあるシケイロスの壁画を見る、次に本命のフリーダ・カーロを観る。

はじめてフリーダの絵を見た時は驚いた。

女性が自分の病身の裸を真正面に描いている。裸には鉄板が巻かれ、乳房やおへそ周辺には五寸釘が刺さり、太い二本の眉毛は一本につながり、口の周りにはうっすらとひげを生やした女がこちらを見据えている。男性が描く女のエロティシズムとは全く別の性表現があり、本屋にはフリーダの画集が山積みされ、ブティックにはフリーダの絵のTシャツや小物があり、どこでもフリーダの絵を一番の目玉に置いている。街を歩けば、アイドル並の人気だ。

いくつかの美術館を巡ったが、どこでもフリーダの様子を子供の絵日記のように描いていく。その、どれにも奥行きだとか、立体だとか、上手に一つに描くとか、およそ絵というものの概念のすべてを捨て去り、自分に一切の模倣を許さずに描き続けることのエネルギーは一体、どこからきているのか、メキシコ女性とはそんなにも強いのか、と思った。大事故の後遺症から、生涯に四十回もの手術をし、想像を絶する病身の悲劇を背負った女として、また彼女のスキャンダラスな生活の様子も加わり、人気を広げていった。

それにしてもなぜ彼女は自分ばかりを見続け、自画像を山のように描き

続けたのか、そのナゾが解けるかどうか、彼女が生活していた「青い家」という名の家に行き、晩年は寝たきりの体で絵を描いたというベッドや、特製のイーゼル、キャンバス、鏡、などを眺めた。

フリーダはそんな闘病生活の中で、ロシアから亡命中のトロツキーや彫刻家のイサム・ノグチたちとの恋愛沙汰を続けている。夫のリベラに嗅ぎつけられた時に、愛人がこの二階の窓から庭の木に飛び移って逃げたという逸話通り、窓に伸びてきている枝があった。「これか……」と確かめたが、でも、これでは細すぎて支えきれないな、などと結構、ミーハーを楽しんだ。

それにしても、こんなに手に負えない女と結婚、離婚、結婚と繰り返した、メキシコを代表する画家リベラという男は一体、なに者なんだろうと興味を持った。

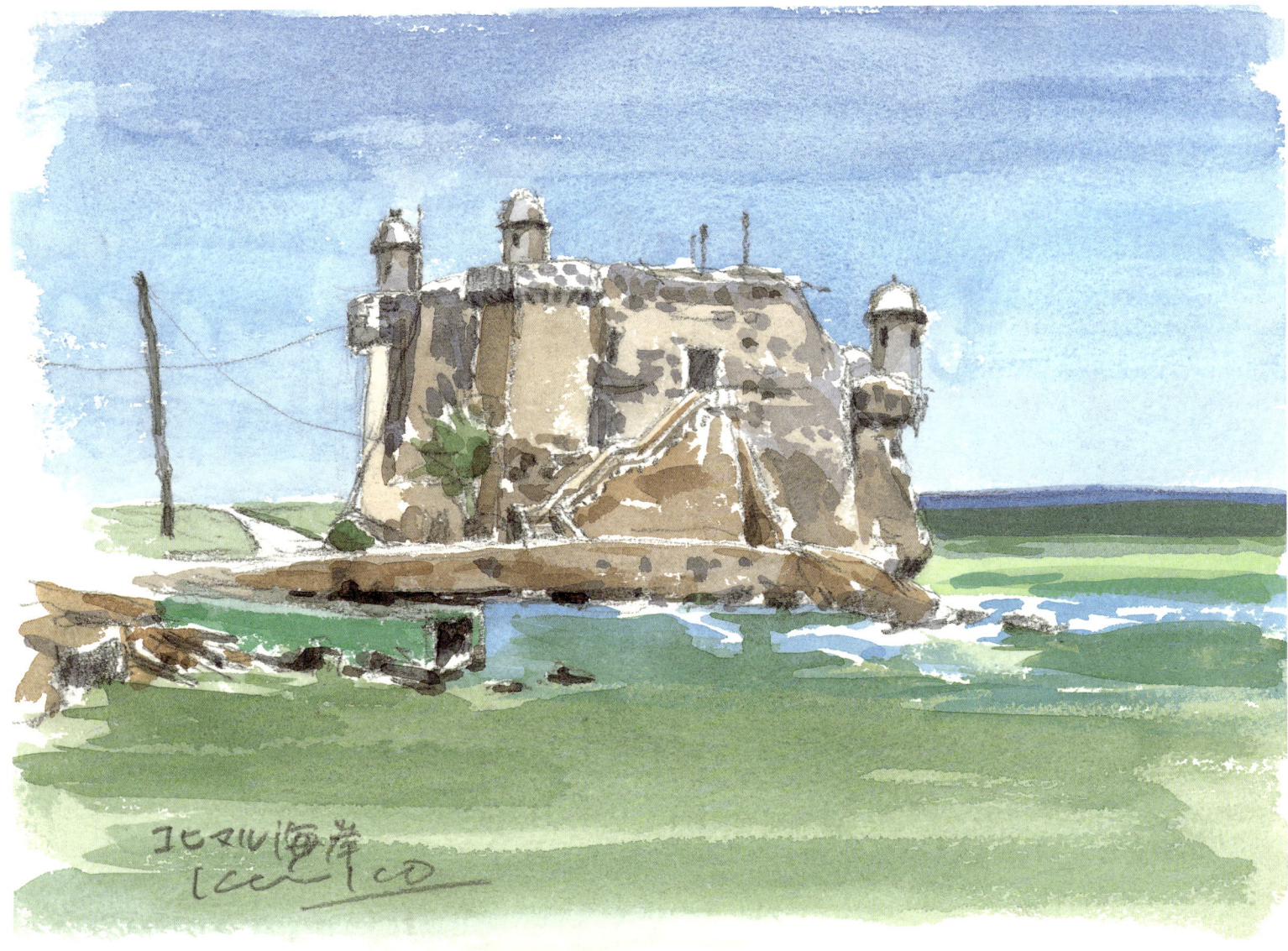

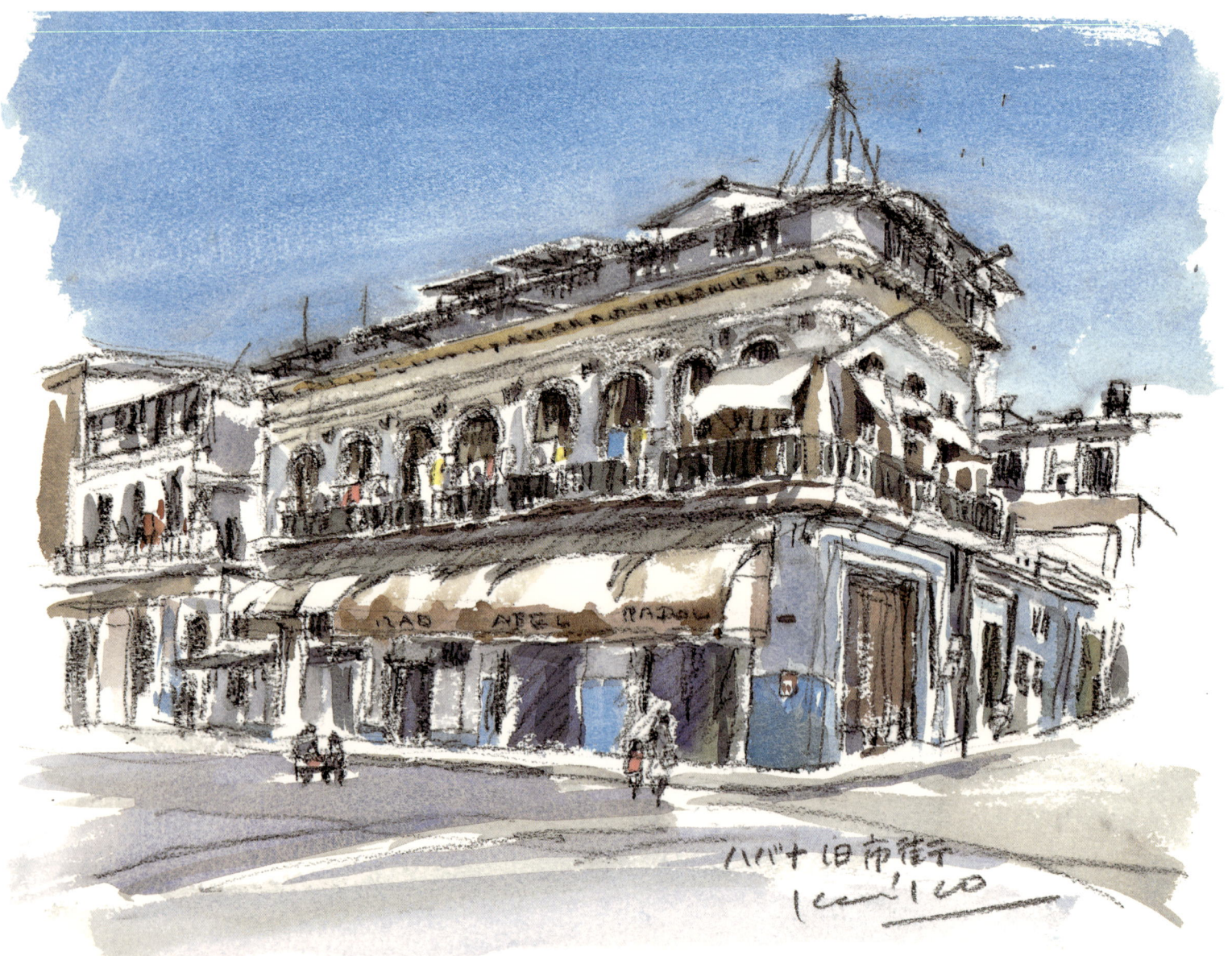

メキシコ、ソナロッサ街門

花売り
Kaneo

アルマステンぴ。
レストラン

グウォアット

アリーダの家
Keiko

ポラドーレス

　国立人類学博物館には開館前から並んで気合いを入れていたが、マヤ、アステカ、テオティワカン文明に共通する大陸の不思議を考え、巨大であるという意味を考えたりしながら部屋ごとに現れるインディオ文化の膨大なコレクションに圧倒されて、見上げてばかりだったので首が疲れてきた。途中に造られた中庭に出てリスが遊んでいる様子を眺めたり青い花を見たりして、博物館の中にこんなオアシスのような空間を造るのもいいな、なんて妙なところに感心した。
　博物館を出て、さてどうしようかと思っていると、どこからか軽快な音楽が聴こえてきた。太鼓や笛の音に誘われるまま木立を歩いて行くと円形の広場に出た。
　中央にポールが立っていて広場の周りには樹木とその陰には大きくて平たい石が不規則に並んでいて、人々がそれをベンチのように使っている。私もひと休みしようと適当な石に腰かけると、まもなく隣に二人の女性が座った。
　一人は八十三歳（！）とはとても思えないような原節子に似た美人エリサと、もう一人は私と同年のハスキー声のシャキシャキ女性エミリア、すぐに打ちとけた。
　中央のポールで今からポラドーレスがあると言う。民族衣装で飾った五人の男たちが四〇メートル程のポールの頂上に登

り、一人は頂上に残って太鼓を打ち鳴らし、あとの四人は体に紐をくくり付けた後、音楽に合わせて逆さづりのまま、鳥が飛ぶような仕草でゆっくり回転するポールにゆだねて踊り回る。紐が次第に長くなると回転ブランコのように輪が大きくなって、きれいな鳥が羽根を広げて舞っているように見え、音楽も華やかさを増しながら、最後に四人が着地する。古くは雨乞いの儀式から始まったお祭りだそうだが、以前、この逆さブランコの絵をどこかで見たことがある。不思議な絵だと思っていたが、これだったのか。

三人で思いっきり拍手をして食事に行くことになった。立ち上がる時にエリサから注意を受けた。私がさき程ゆっくり鑑賞した博物館に来た。ここの地下にレストランがあるそうだ。入口にはチケットを買う人がずらりと並んでいる。また入場料を払うのかと思っていたからだ。せめてリュックの紐を握れ、と言うのだ。「私なんか水でも身から離さないわよ」。彼女は小さな水筒を自分で編んだ袋に入れて、提げひもを付けて、腕に通している。

どんなレストランに行くのか、ついていくと、私がさき程ゆっくり鑑賞した博物館に来た。ここの地下にレストランがあるそうだ。入口にはチケットを買う人がずらりと並んでいる。また入場料を払うのかと思っていると、二人は切符をちぎっている職員の横のすき間を黙ってすり抜けたので、私もすまして抜け入った。

地下のレストランで食事を始めたとたんエミリアたちから次々と質問が飛んでくる。どこから来たのか、それはトキオ(東京)にあるのか、今からどうするのか、何をしに来たのか、「フリーダは見たか」、「見た」と答えると、二人は声を揃えて「ムイ・ビエン！」と合唱した。

フリーダ・カーロを見たことがなぜムイ・ビエンなのか。フリーダも、彼女たちも私も、皆、女。「見た」と言うことが、まるで女だけに共通する合い言葉のように感じた。そしてまた、フリーダを世に出したのは彼女たちではなかったか、と思った。

エリサとエミリアはバス通りまで送ってくれ、止まっていたバスの運転手と何かを話し、手を握りながら私をバスに乗せてくれて別れた。
バスはレフォルマ通りを走り、バス停ではない所で停まり、運転手が「ハポネッサ（日本人女性）！」と私を呼んだ。ここから私のホテルは近いのだ。代金はいらないと言う。
私は運転手にも乗客にも感謝しながら急いで降りた。エリサ達は何と言ってくれたのだろうか。

ミスコン

　近代美術館でのことだった。

　入場券を購入する窓口にだれもいない、と思っていたら係の職員が正面玄関に出てきて、なにかあわてた様子で私に「入って！　入って！」「入場料など、そんなものいらない、今日はタダ！」とばかりに親指を立ててOK！印を示しながら絵画館の方を指す。

　男性職員の視線がすぐに玄関先に移ったので何かあったのかしら、と私も今、入ってきたばかりの入口広場に戻った。

　私と同時に到着した白いバスを観光バスだろうと思っていたのだが、中から華やかなドレスを着てすらりとした女性たちが一人ずつしなやかに降りてきている。

　二十数人の美しい人たちは二人、三人とお互いに会話したり、美術館の赤レンガ壁の前で、ゆるやかにポーズをとったりして撮影隊のレンズに収まっている。

　これだけ沢山の美しい人たちを見るのは女の私にとっても気持ちが高鳴る。

　彼女たちは皆、名前の書かれた帯をたすきに掛けていて、よく見ると「COLOMBIA」とか「ITALIA」などの国名が書かれているので私は「JAPAN」を探した。あった。

　その日本人女性は広く胸の開いた白いドレスを着て髪を後ろで束ね、遠慮深い動きをしていた。

フランス代表やブラジル代表みたいに、もっと華やかに歩いてみせればいいのに、と思いながら私も写真を撮った。
旅から帰って分かったことだが、ミス・ユニバース世界大会がメキシコシティで行われていたそうだ。大会というのは数カ月の間に容姿の他にも候補者たちの動き、学力、会話、品性、などを観察して審査の対象にするのだそうだ。
しかも！ ミス・ユニバースは、あの時の白いドレス、日本の森理世さんに決まったそうだ！
白いバスが美人たちを乗せて去った後にも美術館職員のメキシコ男たちは呆然としていた。
それから私は気を取り直して美術館の中を見てまわったが、新しくて広い館内の各部屋には係員もだれもいない、もぬけの殻だった。
男たちは仕事を放り投げて、どんな夢の続きをみているのだろうか。

モレーリア

　西の方へバスの旅を計画した。
　地方の食事がどうなのか分からないので、出発の前日にソナ・ロサにある日本食レストランで「ごはん」を食べることにした。
　「日本料理店」という漢字で書かれた看板を見て、飛び石の奥に見える玄関を見ては「高そう……」と、今まで敬遠していた所だ。
　メニューの中から「焼き肉定食」八〇ペソ（約八百円）を注文した。この店にはメキシコ人のウェイターが数人いてカタコトの日本語を話す。まもなく奥から中年の日本人女性が出てきて「メキシコの牛はとても硬いので、豚肉ではどうでしょうか」と日本語で言った。彼女が経営者だろうか。すぐに「生姜焼き定食」八〇ペソに替えてもらった。
　ごはん、生姜焼き、豆腐の味噌汁、漬物。お米にしても、豆腐の硬さにしても、味噌にしても、なにもかもが日本で食べるのと少しずつ違うが、なによりも懐かしくてうれしい夕食だ。
　お客のメキシコ人たちも上手に箸を使っている。日本食は広がっているのだ、と思っていると途中から隣りのテーブルに日本語が聞こえてきた。
　一人は三十代、一人は四十代に見える男性二人は日本大使館の職員だそうだ。
　私も自己紹介をして、これからモレーリアやグワナファトをバスで巡る話をした。メキシコシティからモレーリアまでノンストップで五時間で着く。バスのチケットも買っている。

二人は「バスは危ないから止めて下さい」と言う。「ハイヤーにして下さい。日本人が事故、盗難に遭ったら私たちが困ります。私たち自身、移動はハイヤーに決めているんですよ」

二人の公務員は地下鉄も危ないから乗らないように、と言ったが、もう三回乗っている。

ぎゅうぎゅう詰めの地下鉄（どこまで乗っても二十円）に乗り込むと若いカップルがスッと立ち上がり、動くのも困難な中で席を譲ってくれた時もあった。その混雑の中を駅に着く度に、ラジカセの音楽の大きなボリュームと共に物売りが入ってきて、さらに大きな声で「キャンディー、キャンディ」とやり、また別の駅からは大きなバケツに商品を入れて大音響と共に入ってきて人々をかき分けながら売っていく。圧倒的なエネルギーを持ったメキシコ民衆の日常光景に気を使っている。

これ以上、人が入れるすき間がなくても、乗客は物売りが通り易いように気を使っている。圧倒的なエネルギーを持ったメキシコ民衆の日常光景を共有するのは楽しかったのだ。

食事のあと念のため、近くに停まっているタクシーの運転手にモレーリアまでの代金を尋ねてみると六〇〇〇ペソ（四万円）に負けてやると息巻いた。バス代は二九〇ペソ（約三千円）だ。ハイヤーで旅するなんてとても考えられないことだ。

大使館の仕事って何だろうと考えた。

モレーリアの街はどっしりとして古く、大学の町らしく若者も大人もどこか落ちつきを感じる。

町の中心にあるカテドラルの青と白のモザイクで出来たドームが美しい。その辺りには沢山の民芸品の店や工房が軒を連ねていて、ビルの一階から四階まですべてアートに関する建物もあった。

金属板を切り刻んだランプシェード、ローソクを溶かしてその流れを生

47

モレーリア カテドラル

かした作品、絵画修復作業をしている美大の学生たち、巨大ボールのようなまんまるに磨かれた大理石の天使の頭。どんなにもメキシコの宗教画にはなぜ、よちよち歩きを始めたばかりの幼子、すっぽんぽんの裸天使が画面いっぱい、あちこちにコロコロと、こっちにコロコロ。国民性なんだろうか。

モレーリアでの三泊の宿は素泊まりだけの民宿だったので朝食も外食だった。宿から五分も歩くと朝早くから朝食レストランが数軒並んでいる。

何軒か先の学生たちが多く入っている明るい店に入ってみた。メニューはなくて「おまかせ朝食」（約五百円）だった。出てきたのはパンと大皿とコーヒー。大皿にはフライドポテト山盛りと大きな角材のようなオムレツが乗っている。オムレツの形が変わっていて半円形ではなく角材のような形をしている。薄焼き卵をフォークでそっと開いてみた。二〇センチ程の白く四角い棒型のチーズが横たわっている。

大胆というかテキトーというか、チーズは嫌いではないが頑張って食べても三分の一がやっとだった。

次の日はリベンジのつもりで同じ朝食店の「今日の朝食」を注文すると、またあの角材オムレツだったので、三日目は別の店を探した。

ジュースとトルティージャセットで約二百円の店はパスした。トルティージャを焼くための油が台の上の大きなプラスチック容器に入っていたのだが、それが透明ではなくまっ黒に濁っていたからだ。

グアナファト

　急行バスがグアナファトに着いた時には夜になっていた。街は遠いのか、周りには何もなく、まっ暗闇の中に数台のタクシーが停まっているだけだ。
　ホテルを探さなくてはいけない。普通、立派で高価なホテルは新市街にあり、小さくて安いホテルは旧市街に多いので、タクシー運転手に「旧市街、ラウニオン公園」と頼んでみた。「ラウニオン公園」は当てずっぽだった。
　広場とか公園とか呼ばれる所には市役所、大聖堂、カフェなどが集まっていて、そこで尋ねれば何とかなるだろう、と思ったのだ。当たり、だった。夜中、と言ってもいい時間に多くの子供や年寄りやカップルが外灯の多い公園付近で会話をしたり、走り回ったりしている。
　そこで教えてもらった宿は入口の大きなドアが木造で分厚くアンティークな石の建物だったのでひとまず二泊の予約をした。
　一日目にざっと街を巡り、興奮気味に宿に戻るとフロントの人に「五泊したいから安く出来ないか」と相談してみるとダメだと答えが返ってきた。
　このホテルはフロントを過ぎるとパティオがあり、そこから客室に別れていく廊下や壁、天井などのレリーフの格調が高く、置いてある調度品も気に入っていたのだが、一泊五七〇〇円を続けるわけにもいかないので、他のホテルを探すつもりで出口に向かっていると、経営者の男性が私を呼び止め「話を聞いた。五泊で二五〇〇ペソ（一泊五千円）にしたい」とい

うのでその場で追加分を支払った。

ヘンな街だ。山の中にぽっかりと中世都市が姿を現したような……。標高二〇〇〇メートルの石畳には平らな所が少なく、上がったり下がったりしているうちに全く別の風景が現れ、角を曲がると突然急な下り階段が出て来る。

その階段を地下まで降りてみると、バス停がある。暗い地下道には数人の人がバスを待っている。この道はどう繋がっているのかと興味を持って進むと、すでに迷路の中にいて不思議な感覚にとらわれる。

三日目の朝、ホテルを出る時、二人のフロント係から小声で呼び止められた。ポケットの中から日本の千円札をそっと出して、これはメキシコペソに直すといくらになるかと聞いてきた。「約一〇〇ペソ」と答えると二人の大男はお互いの顔を見合わせて「ンー」とため息をついている。以前に泊まった日本人がチップとしてくれたと言う。チップにしては額が大きいが、多分、ペソがなくて千円札を渡したのだろう。グアナファトの銀行では日本円をペソに両替えしてくれない。メキシコシティまでは行けないから私に替えてほしい、と言う。そうでなくても私も実はペソがなくなりかけているのだ。丁寧に断ったが、巨体男が二人して、背中をまるめて千円札に向き合って悩んでいる姿を思うと、おかしくてたまらない。今ごろは出会った日本人に運良く替えてもらっただろうか。

同じホテルでロサンゼルスから来たラリー夫妻と知り合った。私を見て日本人か？ と聞き、次に「ヨコハマ、シッテマス」と言った。仕事で一年間、横浜に住んでいた、日本は好きだ、日本人は良い人だと言ってくれた。

三人でこの町の地図を買い、カフェで話し、銀行でペソにキャッシングして、リベラ博物館が閉まっていたのでラリー夫妻はメキシコ舞踏を観に行き、私は近くの階段のスケッチをした。スーツケースをボーイに持たせて近くの階段を降りて行った。地下道にタクシーを呼んでいるのだ。

次の日の昼近くラリー夫妻と別れの挨拶をした。

見送った淋しさでひとまずコーヒーブレイクにした。

ファレス劇場前のオープンカフェでパラソル付きテーブル席に腰をかけると、まもなく若い男女が空き椅子を求めて私のテーブルに加わった。男性三人と女性一人、タンバリンケースやヴァイオリンケースを足元に置いている。皆、音楽の勉強をしているそうだ。

私はこんな路上のカフェやレストランが好きだ。往来する人々を眺めながら、コーヒーを飲んだり食事をしたりするのは旅の楽しみの一つだ。

私はコーヒーを飲み、若い音楽家たちは大皿に山盛りのフライドポテトをつまみ、すぐになくなると、また同じものを注文している。若い女性のファッションの流行は、Gパンではなく、体にピッタリとフィットした黒いストッキングのようなスパッツ状のもののようだ。ハンパなく肥っている人さえもお腹やお尻を揺らしながら歩き、女の肉体を謳歌しているかのように見える。

テーブルの横を、人々が通り過ぎる。キザっぽい髪型をした中年男性が通る。歩きながら胸ポケットから櫛を出し、長めの髪を後ろになでつけるのだ。髪はクリームなのか液体なのか多めに塗ってあるので油を含んで光っていて櫛の目が揃っている。こんな埃っぽい道路で、髪の油に汚れが付かないのか、という心配より櫛目の美しさに気を使っているのが私にはコミカルにさえ感じられる。あれはなんなのか尋ねた。

「私たち世代の男性は、あんなもの塗らないし、ポケットに櫛も入れてないけど、私のパパはあの通りよ」と女学生は笑いながら言った。

話をしている目の前で、若いイケメンの男二人が手をからませて歩いている、と次の瞬間、二人は抱き合ってキスをした。こういう路上の光景を何度か目撃したが、若い音楽家たちも私も少しうろたえて、無口でフライドポテトを食べ、コーヒーを飲んだ。

リベラ発見

リベラ博物館に行った。なぜ、こんな山奥の町にリベラの絵があるのだろうか。

ディエゴ・リベラという名前は中学校の美術で「メキシコ美術の巨匠」と習ってはいたが、革命絵画というものが女の子の私には美しいとは思えなかったし、そればかりか、うっとうしいような、汗臭い絵として、強く記憶に残っていたのだ。

それがつい十日程前に、フリーダ・カーロという激しい女性に私自身も振り回され、一体、こんな女を嫁にしたメキシコを代表する芸術家とはどんな男だろうと興味を持ったばかりだった。

リベラはこの建物で生まれ育ったそうだ。

家は中庭を中心に部屋と回廊が巡る石造りの立派な三階立て、裕福に育ったのだ。壁には少年時代、青年期、次第に民族の血にこだわっていく絵が並べられている。

博物館の中にいた数人の客たちはまもなくいなくなり、私の靴の音だけが石畳の廊下に吸い込まれていく。係の人が私の様子を見ては、次の部屋に案内してくれ、解説をしてくれるのだが、言葉のほとんどが分からなくて残念だった。分かったことは、メキシコシティにあるリベラの壁画などのある場所だったので、この旅の最後の三日間はメキシコシティに戻り、リベラに時間を費やす事にした。

国立宮殿の階段から回廊を埋め尽くしているリベラ最大の壁画「メキシ

コの歴史」に一日かけ、次の日には「アラメダ公園の日曜の午後の夢」という絵にも巡り合うことが出来た。

人間が生きることの滑稽、人間でいることの悲しみ、死ぬということの日常性をさらりと表現していることに衝撃を受けた。

私はリベラの絵の前に佇んで自分のことなどを考えた。

その日、旅行日記に「リベラ発見」と書き、帰国の準備を始めた。

アルタ・グラシア

ジャカランダの森

LA BOCA

カミニート

サルミエント号より

Keiko

サンテルモにて

II

アルゼンチンへ

　ある日、新聞に名刺くらいの大きさにジャカランダの花でいっぱいのカラー写真を見つけた。写真の上半分は花の紫色が空を覆い、下半分は散った花が土一面を紫色に染めていた。
　二十年前にリスボンで、一本のジャカランダの花のスケッチをしたことがあり、その時は遠くから見て「こんな所に桜？」と間違えたほど、花のピンクや幹のざらっとした感じが似ていた。その後訪れたキューバやメキシコでは青く咲いていた。
　調べてみるとジャカランダの原産地は、南米大陸だと分かった。
　こんな幻想世界の中に身を沈めることが可能だろうか。
　それから一年ほど過ぎて、私も紫色に染まれることが現実味を帯びてきた。
　広いアルゼンチンのどこにあの風景があるのか、チリのどこにあるのか、くわしい情報が欲しくて東京にある大使館に手紙を出した。南米のことは花や動物はおろか、気候や政治についてもほとんど知らなかった。私の周りの親しい人たちはそのことに加えて一人で行くことに反対した。彼女たちは「だってトシもトシだし」を必ず入れてくる。
　そんな時、アルゼンチン大使館から郵便物が届いた。
　ジャカランダは観光には向かないらしく、私の予想を超える情報はなかったが、世界遺産であるイグアスの滝や南部パタゴニアの氷河や珍しい

動植物などの美しいカラー印刷の案内がどっさり入っている。美術館案内のカタログには国立美術館に赤い矢印を入れて、「昨年、草間弥生展を開きました」などの文章が書き加えられている。
ひとまず、国立美術館はキマリ……と少しずつ旅の形が出来ていった。
チリ大使館からも返事が届いた。
小冊子にはモアイ像の島やマリンスポーツ、南端の氷河などのチリ観光がきれいな写真入りで紹介してあり、一通の便箋の入った手紙で、ジャカランダについてはあまり知らない様子だが、私の希望を時間をかけて調べてくれている。
それはエマ・アルバレス、とカタカナのサインの入った手紙で、ジャカランダについてはあまり知らない様子だが、私の希望を時間をかけて調べてくれている。
日本に来てまだ日が浅く、生まれ育ったチリの空気や匂いを身につけたまま、一人の日本人のために出来る限りの情報を集めて、しかも、つたない日本語を一文字ずつ力を込めて書いている手紙に感動した。
私は、「もっと、細かい事を分からなくてすみません」、「返事が遅くなってすみません」という結びを読みながら、「いいのよ、いいのよ、ジャカランダの森なんか、すぐに探してみせますとも」と心に叫び、チリという国の人の素朴さからエネルギーをいっぱいもらった気がして出発に臨んだのだった。

ブエノスアイレス

　三十七時間の空の旅だった。ホテルに荷を解いて一息つくと、旧市街散策に出た。日本を出発した時は大型台風の一歩先を追われるように飛行機に乗った、寒い日だったが、アルゼンチンは春に入ろうとしている。暖かい。
　「ブエノスアイレス」とは「良い空気」という意味である。実際の空気は埃っぽかったが街並は堂々としている。大きな石の建築が建ち並び、円柱の入口、壁には彫刻が置かれ、窓枠がレリーフで飾られたバロック的な建築も多く、マドリードやパリにいるみたいだ。
　古いマンションの中に旅行会社を見つけた。ジャバラ式のエレベーターのドアを自分で開けて乗ると、止まった所は階のフロアとエレベーターの床との段差がまだ二〇センチ程残っていたが、また動き出すのではないかと恐れて急いでジャバラのドアを開けてフロアに飛び移った。
　このエレベーターの床は帰りも同じ段差で止まっていた。
　会社には六十代の一人の日本人男性がいた。今日は土曜日だから休みだけれど、少しだけ用事を済ませて今、帰るところだったと言いながら鍵をかけ、一緒に外に出た。
　知らない国に来て、いきなり日本人と会い、日本語を話す、という喜びは、これで数日分のパワーをもらうということになる。街を歩きながら話をした。

彼はまだ、乳飲み児の一歳の時、両親に連れられてアルゼンチンに来た移民一世だという。ご両親はどんな夢とエネルギーを持って幼い子と共に船に乗られたのだろうか。

アルゼンチンは第二次世界大戦中には、日本人に対して追放や弾圧をしなかったので戦後も移民が続いたらしい。

話しながら歩いていて、私は足元にも気を使わねばならなかった。石畳の石が抜け放題、石の高さは異なっているし、前を歩いている若い人が足を引っかけて転びそうになったのを見るし、私の身長程もある大きなごみ箱に、人々はごみを投げ入れながら歩いていて、入り切れないものが周りに散り、歩道を塞いでいる。

道路事情は悪いのに、広場や公園、街路樹などには細心の注意を払っていて、あちこちで水やり、植木職人、掃除人たちが一日中働いている姿を見た。

目の前に大きな枝ぶりの裸の木が並んでいる所に来た。

「ジャカランダの花は私も大好きです。十一月になると、この辺りは青い風景になるのですが」と彼は言った。

青い風景に変わる……を楽しみにして、しばらく美術館を巡ったりウルグアイを訪れたりしようかと考えた。

次の日の朝、雑貨店の中にある個室電話で夫と話した。日本とは十二時間の時差だから、まだ寝る時刻には少し早いだろうと思って。ブエノスアイレスに着いた、ジャカランダはまだ蕾、ウルグアイに行く、などを伝える。夫の方からは、九州に急な寒波到来で皆、震え上がっていることを聞いた。

国際電話代の百五十円を払い、ついでにミネラルウォーターを買うと、それも百五十円だった。

その後、大使館が教えてくれたMLBA（マルバ）（現代美術館）に出掛けた。

十二時開館ということで、それまで近くを散歩していた時のことだった。商店の多い町の中とは違って大小さまざまな公園があり、樹木も芝生も春さきの明るく芽吹いた緑を見ながら歩くと、あちこちから小鳥の声も華やいで聴こえる。

ブエノスアイレスの公園や広場と呼ばれる所には水道やトイレはなく、ひたすら多くの樹木が枝葉を広げて木陰を造っている。

こういう環境に気を使う国なんだ、と思っていた時、左腕のあたりに何かポッと当たったような違和感を感じた。

左袖を見ると、白っぽい液体がべっとり付いている。左側を歩いている中年男性が上の樹木を指して「鳥にやられましたね」と言う。鳥の白っぽいフンは歩道でも沢山見てきた。

「そこの公園の奥に水道があります。洗ったら？」と教えてくれた。この公園には水道があるのかしらと、中央あたりまで入って奥の暗い陰を見たが水道などありそうになかった。

あの男、でまかせを言って、と歩道に戻るつもりでくるりと反転すると目の前にあの男がいた！ 手に持ったティシュを差し出して「これで拭き取ってあげます」と言う。

一瞬、ヘンだと感じて「ティッシュなら持ってます！」と言うなり急ぎ足で歩道に戻り、信号待ちの数人の中に割り込み、信号を渡り、花屋の影に入って後ろを見た。ついて来てはないが美術館が開くまでは動悸が治まらなかった。

その夜、ホテルでガイドブックを読んでみると「ケチャップ強盗、サルサ強盗に注意」という欄があって、「サルサソース（液体調味料のこと、私のにはマヨネーズも入っていたらしい）を吹き掛けておいて、ティッシュで拭いてあげたりして優しく思わせているうちにお金などを盗む」とか、場所は「レコレータの通り」など、まるで私のことが書かれているようだった。

あの男は怪しそうな顔でもなく、優しそうでもなく、記憶に残らない普通の男だった。どちらかと言えば、優しくしてもらいたくはないタイプの男だったが。
ウールのブラウスをよく調べると、白さが消えて油の塊りみたいなものが三カ所もあり、バスタブで思いっきり洗い、消し去った。

国境のラプラタ川

ウルグアイのコロニア・デル・サクラメントに行くことにした。フェリーで一時間で着くことは知っていたので、九時発の船に乗るつもりで八時四十分に港のフェリー会社の窓口に行くと、あっさりと断られた。「遅い」と。

そうだった、国境を越えるのだった。私が時々利用する北九州の門司港から関門海峡を渡る船に乗るようなものではないのだ。船で国境を渡るから、乗る前に出国審査を受けなければいけないし、着けばまた、入国審査が待っている。

次の十二時四十五分発の予約をすると「十一時までには窓口に来て下さい」と念を押された。港のスケッチをして時間をつぶした。

コロニアの旧市街に見つけた宿は、三階建ての、客室が十室ばかりのミニホテルだったが、植民地時代の建築らしく高い天井、高くて重たいドア、アンティークな調度品、木造の床、彫刻の入ったガラス窓には、さらに手編みのレースが飾られ、すべてが可愛らしく格調高い。

三階の、私の部屋の広いテラスには、小さなテーブルや椅子が置かれているので、そこに座ってラプラタ川を眺めた。

今、どこにいるのか分からない。近くのうす暗い林の中から鳥のさえずりだけが聞こえる。陽が傾きかけると、街灯の黄色い光が港の石畳をぼんやりと映し出している。幻の中にいるようだ。

次の日は朝早くから街を歩いてみた。ウルグアイは、ラプラタ川が大西

洋に広がっていく河口の小さな国で、その立地条件から長い間、大国の思惑に翻弄されてきた。今では近代から取り残されたような風景が多い。昔は石畳だった痕跡が残っていて土の下から石の顔が出ている。観光客が一人、二人と横を通る。

赤瓦に土塀の長屋跡をスケッチしようと、道の端に座った。中年女性も私の横に来て子供たちに座るように命じている。

そこは狭くて車の通れない遊歩道だから人通りの邪魔にならないよう、皆が私の方に詰めてきた。

小学五年生ぐらいの一クラス約十五人に先生が一人。野外授業で私が描いている土壁跡の歴史を勉強しているようだった。

でも……私はすまして描き続けるわけにはいかなかった。恥ずかしいような ヘンなような。

私と担任ととりかこんで子供たちが輪になって座っている。子供たちは私の筆先がパレットの中で混色をくり返す度に小さな声を上げている。しかも私だけスケッチ用の携帯椅子に腰かけているから一段高く、先生も生徒たちも地べたに座り込んで私をとりかこんでいる形が何だかおかしい。

そのうち先生も私も笑い出し、「あのー」と声をかけられた。

「これは何絵と言いますか?」から始まり日本がどこにあるのか、福岡は東京に近いのかなど教師らしい会話をしたあと、

「子供たちに日本語を一つだけ教えて下さい」と言うので、

「グラシアス」は「アリガトー」です、と言うと先生と生徒が「アリガトー」を合唱する。

この流れで「ブエノスディアス」は「コンニチワ」、「アディオス」は「サヨーナラ」とリズムをつけて教えた。生徒と先生は「サヨーナラ」をくり返しながら学校に戻って行った。

日ウ親善?は、次の日にも別な場所でやることになった。今度は中学生

の野外授業に出会い、「写真を撮っていいですか」と声をかけてきたのは男性教師だった。教師は私のことを「オリエント女性」と呼んだ。五百年の歴史がそのままの形で残っているので子供たちにとっても分かりやすい授業だろう。

それにしても二日続けてとは、この小さな町は課外授業の季節なんだろうか。

急な坂道をわざと転んで、体操選手のようにスクッと立ち上がって見せて、先生から叱られている生徒もいて楽しそうだ。

コロニアでの四日は短すぎた。ブエノスアイレスの喧噪に疲れたらまた、気楽に船に乗ろう、と思っていたが、この旅では二度目のチャンスはなかった。

あの穏やかな人々、あの夕暮れの哀愁に、いつの日かまた巡り会えるだろうか。

ゲバラの家

ブエノスアイレスのジャカランダは、花も葉もまだ三分咲きというところだったので、チェ・ゲバラが育ったアルタ・グラシアへ行くことにした。コルドバまで飛行機に乗り、そこからバスに乗り換える。

コルドバは大きな都市だった。ブエノスアイレスより先に栄え、中世にはすでにコルドバ大学やイエズス会の大学も出来ていて、そんな知の歴史が長年の町造りにも反映されているような気がした。

しかも驚いたことに満開のジャカランダをあちこちに見たのである。アルゼンチンの季節は日本と反対に北から先に暖かくなる。十一月に入ったばかりのコルドバはもう夏のようだった。

日本から着てきたダウンジャケットをブエノスアイレスに置いてきて良かった。

空港から乗ったタクシーの運転手は半袖シャツを着て、窓を全開にして、「暑いですね、春ですからね！」と挨拶をした。

こういう表現をメキシコや南ヨーロッパで聞いたことがある。季節は春夏秋冬と順番に巡って来るのだが身体感度としては一年には暑いか寒いかの二つだけしかない、と言うのだ。

今ごろ九州は、しのぎやすい季節として紅葉を楽しんでいるころだろうか、旅先ではいつも、日本の四季という、やわらかい美しさを身にしみて思う。

コルドバのバスターミナルは空港のように巨大だった。大陸というのは

同じような土地が繋がって、どこまでも歩いて行ける。ペルーへもブラジルへもコロンビアへも、歩いて行ける。

同じような言葉を使い、同じようなDNAを共有している、ということは国の違いというものが線を引いたような別世界ではなく、お互いの喜びや悲しみのアイデンティティーは皆同じ、という確信を持っているのではないか……などと考えると大陸という事柄がうらやましくさえ感じる。

アルタ・グラシアは思ったより広い田舎町だったので、チェ・ゲバラの家を住宅街の中に見つけるのに時間がかかった。

白い、普通の平屋住宅で、今では「チェ博物館」になっている。

本名はエルネスト・ラファエル・ゲバラ・デ・ラ・セルナと言うそうだが、アルゼンチンでは「チェ」と呼ばれている。アルゼンチンの言葉で「えーっと」とか、親しみをこめた「お前」と言うものだそうだが、彼はいつも何かを話す前に、この「チェ」を使うのがくせだったようで、革命仲間ではあだ名になっていたそうだ。

博物館のガイドの人も「これがチェの両親で……」とか「チェはサンチャゴからリマを旅して」と、チェ・チェを乱発していたので、私もチェの幼い顔写真を見たり、チェが旅したバイクをさわり、チェが遊んだ中庭を歩いた。人なつっこい、チェにぴったりのあだ名のようだ。

彼は大学の医学生時代に南米大陸の国々を旅し、民家に泊まり、畑の仕事を手伝ったり、レストランでバイトをしたり、ハンセン病の医院で働いたりしながら旅を続けた。

メキシコでは弁護士のカストロと出会い、革命に加わりキューバ独立の先鋒に立った。その後、アフリカやボリビアの革命を指導し、三十九歳で死んだ。

チェ・ゲバラは「国」という概念をどう持っていたのだろうか、と考えた。

タンゴの街

アルゼンチンタンゴを見た。
タンゴの神様と言われるカルロス・ガルデルの名前をつけた、オペラ劇場のような二階席のある豪華な店だった。
バンドネオンの発するような吐息のようなリズムと哀愁漂う旋律……に合わせて、男と女の恍惚に満ちた官能の世界を、次から次へと汗を飛ばしながら踊る。
曲の最後には、女性の深いスリットの奥から見えるむき出しの太ももをお互いにからませ、二秒とは持たないような入り組んだポーズで決めて大喝采を浴びる、華やかなエンターテインメントだった。初老の男が中折帽を顔の半分程まで深く被り、背中を曲げて踊り終わった時は、立ち上がって拍手したい程だった。

本場のタンゴを見たからには、タンゴ発祥の地に行ける、と思った。
なぜなら、その「ボカの港町」には一人では行かない方がいい、と聞いていたからだ。低所得者層の町だから即、治安が悪いとだけ考えるか、タンゴの匂いみたいなものを身に感じたいと考えるか、何かきっかけが欲しかったのだ。
ボカに行ってみた。
観光客と、観光客相手の商売をする人でごった返し、その猥雑さが独特な光景だ。

狭い通りには両側にお土産売りが並んでいる。折りたたみテーブルの上に、タンゴを踊るカップルの決めポーズを撮った写真が二十枚程並べられていたり、別の所には立てかけたベニヤ板にタンゴを踊る水彩画がところ狭しと、押しピンで止めて売られていたりしている。
　その売り絵板の横にベンチを見つけた。絵を売っている中年女性が一人座っていて、その隣りが空いていた。木陰でもあり、絵のモチーフとなる壁が目の前にあって、往来の人の邪魔にもならない最高の場所だった。……が、一匹の野良犬が私の足元に来ては臭いを嗅ぎ、ついでにベンチの横にマーキングのおしっこをかけて行った。
　この辺りはガタガタの石ころと土埃が何だか臭う、と思っていたら野良犬の縄張りだったのか。
　隣りの女性は私の作業を見たり、近くで物を売っている人を連れてきて紹介してくれたり、ポットからマテ茶を出し、ごちそうしてくれたりした。
　この売り絵は他人が描いたものだが、彼女自身も絵を描きそうだ。売り絵は一枚約五百円、私がいる間に一点売れた。英語を話す観光客男性が買っていった。
　次の日は朝早く出掛けた。まだ観光客の来ていない、店開きのテント作りを始めたばかりの、静かな時間ではあるが、けだるい朝を迎えているような雰囲気だ。町角に、携帯椅子を置いてスケッチを始めた。このポイントは昨日のうちに決めていたのだ。ボカ地区の中でも最も人通りの多い所だが、建物の角の街灯の下という所は意外と人目につかない穴場だと思う。場所の確保に問題がなくても、人が増えてくると、描かれる建物などの対象物（モチーフ）は人混みで遮られて見えなくなるので、早起きして来た。
　少しずつ、売り子の声やタンゴの曲が流れてきて、踊るカップルなども増え、賑わい出した。
　私の目の前を「マラドーナ！　マラドーナ！」とダミ声をはり上げて歩

き回る男がいる。アルゼンチンサッカーの元監督のそっくりさんが水色と白の縞模様のユニホームに背番号10番の後ろ姿を指さし、「マラドーナ！」をくり返す。

サッカーについてあまり詳しくない私でも、チームが勝ったときのあの監督のマンガチックな喜び方をよく覚えている。近くに有名なサッカースタジアムもある。そっくりさんはいくらかのお金で写真を撮らせる商売をしていて、私にねらいをつけたように声をはり上げるので、この街灯の下は彼の商売の縄張りではないのか、と考え、場所代のつもりで五ドル払って一緒に写真に収まった。「マラドーナ！」の声が遠くなり、目の前が広がった。

一人のお婆ちゃんが来て、「日本人、絵描きさん、今日はここですか？」と握手を求めてきたので握手をした。

独特な臭いのしみ込んだ、混沌として怪しい雰囲気さえ持っているこの街に、観光客は団体でドッと来てタンゴを楽しみ、食べ、まもなくドッと引き上げる。そんな中で私は昨日も今日も目立たない所を選んで腰掛けていたのだが、地元の人からはしっかり観察されていたのだ。

ラプラタ川の見える道
Keiko

公園のあめ屋、ラセレけ

Keiko

旧市街

バセロナにて
Kuniko

コロニア・デル・サクラメント
Kenico

セルベッサ店

港のオープンカフェ
Keiiko

チェスタナッツの花
Kei/4/00

ジャカランダの季節

　ブエノスアイレスでもジャカランダの紫色が空を覆い始めた。沢山あるはずの枝が見えない、一緒に成長する葉っぱも見えない程の花のボリュームだ。
　どこからか甘い香りがすれば、辺りを探し、建物の奥にあの花を見つけたりする。
　日当りや土などと、どう関係するのか分からないが、花の色が青や紫だったり、たまにピンクだったりする。
　パレルモの丘でジャカランダの森を見た。息を飲むような紫色の絶景。土には咲き終えた花が散って紫のじゅうたんになっている。誘われるままに中に入ってみた。
　森のひとり占めを続けていると私の皮膚まで紫色に染まるような、甘い香りが身にしみ込んでいくような至福を感じた。
　繁華街の中で迷っているうちに、高い塀の前に出た。塀を伝っていくと、そこは教会になっていて、奥は修道院に続いているらしい。中を見せてもらった。
　六百年もの間、ひたすら佇んでいる石の建物の中はひんやりとしていて暗く、揺るぎない威厳を持って建っている。
　修道院には中庭があり、驚いたことに、回廊に囲まれた真ん中に一本のピンク色をしたジャカランダが天を仰ぐように咲き誇っていたのだ。

すり減った石段を上がると二階には修道士たちの住居房が並び、廊下には重たそうな観音開きの窓が開けられ、そんな窓が点々と並んでいて、明かり採りになっている。
暗い石の回廊の、どの窓に近寄っても、見える風景は中庭に咲いている桃色の花だった。
祈りに身を捧げる修道士たちが、ひっそりと守ってきた秘密の庭。華やかに匂い立つような……。私は見てはいけないものを見てしまったような、心の騒ぎを覚えた。

チリへ

　今のうちにチリの花も見ようと、飛行機に乗った。首都のサンチャゴを中心にラセレナまで足を伸ばす十日間の旅だ。
　ラセレナはサンチャゴより北だからすでに満開に入っているはずだと、先に行ってみるとジャカランダは確かに満開だったが僅かしかなく、どちらかと言うとブーゲンビリアの花がきれいだった。
　ラセレナは淡々と中世を続けているような、古くてゆったりした町の様子が気に入った。
　大聖堂前の広場には自転車に屋台を付け、子供用のあめ玉や駄菓子を売る店や、屋台の屋根にこぼれんばかりのかざぐるまを飾り立てて売る店や靴磨き、ピエロの服を着て太鼓に合わせてねり歩く宣伝グループやチンドン屋など、私の記憶に残っている子供のころの光景がここで展開されている。どの通りを歩いても老人や子供や若い人に出会うのに夜になると街灯や信号が少ないのでまっ暗闇に変わる。一度、夕食を遅い時間に終えた夜は、民宿に戻る道に迷い、道を通る人に尋ねようにも、そんな人も通らず、手探りならぬ足探りというか、私が泊まっていた民宿は歩道から五段の階段を上がるとドアがあるのが特徴で、その五段を足で確認したときは嬉しかった。
　三泊した宿は家族経営の一泊三千五百円の安宿だったが、水だけがポタポタとしか出ないシャワーには閉口した。なぜかその数日は温度が急に下がり風邪をひくんじゃないかと思ったのだ。

民宿の奥さんは、三十年程前のハネムーンでイタリアに行ったときの思い出話を楽しそうにして写真も見せてくれた。
私が、「ラセレナの町はいい、ホッとする」と話すと、「そうなんですか」と小さく答えてため息をついていた。旅人にとっては新鮮な喜びに満ちていても、彼女にとっては退屈な日常なのだろうか。

街角

サンチャゴのジャカランダは、出発前に大使館から送られてきたエマさんの情報で十分だった。

都市の中を長く横断するマポーチョ川に沿うようにジャカランダの林が鬱蒼と咲き続いている。点々と数キロも続く紫色のうねりの影の中でカップルたちが時を惜しむかのように抱き合っている。空は青く、眩しい太陽の下でも林の中は甘い香りに満ちて、どこか切なく、人が皆、美しく見えるのだ。

サンタルチアの丘の東側には、高いビルは少なく古美術商や古本屋が軒を連ねていて、それ等の店と店との間や、屋根の奥などのあちこちから紫色をした、わた雲のようなジャカランダが頭を出している、なんだか古美術にも重みが加わるような気さえする。

街角のスケッチをしている時、二人の中年女性が私を見て「ブラボー」と言いながら通り過ぎた。チリにも大阪のおばちゃんがいるのだと思っていると、二人はすぐに引き返してきて、私が描いたスケッチの花と実際の風景の花とを交互に指さし、「ハカランダ（ジャカランダ）！」と合唱した。外国人に何かを教えてあげようと戻ってきたのだ。近くに咲いていたオレンジ色の花の名前はセイボ・イベラルダであることもついでに話して行った。背中側の高い壁のドアから、黒く長い服を着た神父が出てきて、絵をほめてくれた。そのとき私のことを「シニョラ」と言ったのでイタリア人神

94

BOCA
敬江
Keiko

父だろうか。近くにはカトリック大学があるから、この壁の中は教会だったのか。この辺り旧市街は歴史が詰まっていて次々と新しい展開を見せてくれる。

サンチャゴに泊まった二つのホテルも気に入った。

今回、六週間の旅で泊まったホテルをノートにランク付けしていて、終わってみると、この二つのホテルは一位と三位になった。どちらも客室が十室程のみのホテルだが安いだけではなく、清潔、なによりも窓を開けるとサンタルチアの丘の新緑が美しかった。

サンチャゴの新市街と呼ばれる所には、新しい高層ビルが立ち並んでいて企業やホテル、各国大使館などが入っている。今、チリは銅輸出などで景気が上がっていて、絵画の専門画材の質の良い紙や筆、ペンなど、ブエノスアイレスで見つけられなかったものがサンチャゴの専門店に売られていたのだ。

この旅では風邪もひかず、頭痛さえしないのだが、歩き詰めの毎日に脚の筋肉のすべてが痛くて、持ってきた湿布薬は皆、使い果たしてしまったので、薬局に行くことにした。

「アシ、イタイ、ハル、ハガス、クスリアリマスカ？」と、やっとのことで尋ねると、名刺ほどの小さな湿布が六枚入りで約千二百円、他にハガキ大の湿布が四枚入りで約千二百円、どちらにしますか、と聞かれるので、小さい割には高いな、と思った方の品物を手に取ってみた。薬名がHISAMITSU、JAPANとなっている。ん？ と下の方を見るとMADE IN TOSU, JAPANと書かれていた。よく知っている、佐賀県の鳥栖の町で作られた薬が地球の裏側で売られている嬉しさでチリ製品と両方共買った。どちらもよく効いた。

チリでは通貨のチリペソには、あまり両替しなかった。スーパーで六〇〇ペソ（約百二十円）の水を一本買うのにもカードで支払った。各レ

ジにカード支払機が、客側に向けて置いてあり、客自身が操作する仕組みになっているのだ。

空港にて

　チリでののんびりとした十日間はすぐに過ぎた。サンチャゴの国際空港は設備の整った近代的な空港だ。床は白大理石風で美しい。その床はトイレの中まで続いている。トイレの順番待ちに並んでいて、ドアの設計に気が付いた。各個室のドアの下が三〇センチ程カットされているのだ。用を足している人の足が見えそうだが、意外と靴の先さえ見えない。何か起きたときの対策として考えてあげられたのだろうか。
　私のあとに一歳くらいの赤ちゃんを抱いたお母さんが並んだ。その赤ちゃんは空港中に響き渡るような泣き声を発し、母親の腕の中で反り返ってあばれている。
　一番奥のトイレが空き、困り果てている後ろの若いお母さんに順番を譲ると彼女はお礼を言いながら中に入りドアを閉めた。続いて奥から二番目のドアが空いたので、私が入ろうとして中を見ると、あの赤ちゃんがハイハイしながら便器の前を横切り、三番目の部屋に向かうところだった。ドアだけではなく部屋と部屋の仕切りも下がカットされているのだ。泣き声が止んだと思ったら部屋と部屋の仕切りも下がカットされているのだ。泣き声が止んだと思ったら母親の腕から逃亡中だったのだ。
　次の瞬間、今度は母親の手が伸びてきて赤ちゃんの足首をぐいと掴み引っ張った。赤ちゃんは這った状態のままスルスルと仕切り壁の下を滑り、足の方から引き戻されて行った。赤ちゃんの目線からすれば、この美しい床は少し障害物のあるスケートリンクみたいに広いものなんだろうか。

ブエノスアイレス行きのゲート前で、コーヒーを飲むつもりで席を探していると、一人の中年女性が立ち上がり、「ここ、空いてますよ」と隣りの椅子を誘ってくれた。

四十代のシンの強そうな、優しい目をした女性と、少し話をした。チリに出張で来て今日ブエノスアイレスに帰る、名前はグロリア・トゥビンタ。トゥビンタという名前は祖父からもらった名前です、と言う。「あ、ネイティブアメリカンですか」と聞き直すと、彼女は、「いいえ、インディアンです」、きっぱりと答えた。

多くの民族をひとまとめにしてネイティブアメリカンと呼ばれるより、適格なDNAである祖先を持つという彼女の誇りは気持ちの良いものだった。勝手に呼称を変えて差別をなくしたかのように錯覚したのは私たちの方ではなかったのか、と考えた。

ブエノスアイレスに向かう飛行機の窓から眼下にアンデスの山々を見た時は、次々と現われる、なんにも寄せつけないような、まっ白い美しさに心を奪われ、さき程出会ったかわいい赤ちゃん、元気な母親や美しいインディアン女性が重なり、チリの思い出が一つ増えた。

ブエノスアイレスのレストラン

観光名所には、ガイド付きの入場料を取る所があって、「何語でご案内しましょうか?」と尋ねられ、続けて「英語? スペイン語? フランス語? ドイツ語? どれにしましょうか?」などと聞かれることがある。大した語学力なんだ、と感心するが、こんなときはいつも「日本語で……」と答えることにしている。

ほとんどの人は失笑しながら「ごめんなさい、日本語は分からないので」と断り、私になんとか理解してもらえるよう、ていねいに自国の言葉で解説してくれるのが返って苦になったりする。

飛行機がブエノスアイレスに着いて、ロビーの混雑の中で「空港タクシー」という看板を見つけた。行き先によって値段が決まっているので、空港前に停まっているタクシー運転手と値段の交渉をする手間が省ける。

係りの人に行き先を申し込むと、

「何語で?」と返ってきた。何か詳しい説明でもあるのだろうかと、ひとまず「日本語で……」と答えるとカウンターに設置してあるパソコン画面に「日本語(ハポネス)」という漢字が出たのだ。

「セントロ(街の中心)まで四六ドル、今、払え」と画面の日本語が変わったので、その場で係の人に支払うと、

「車ない、十分待て」。そのまま立っていると、

「座って待て」。近くの椅子に座っている人はタクシー待ちの人たちなのか、まもなく、

「今、来る」が画面に出て、運転手が迎えに来た。そういえば、カウンターにいくつものパソコンが並んでいたのは多くの国の人に対応する係員の語学力不足のため、だったのか。

それにしてもこの荒っぽい通訳文、だれが教えたのだろうか。

十日ぶりにブエノスアイレスのホテルに戻ってきた。大きな荷物は置いてある。

部屋で荷を解いてひとまず夕食に出た。この旅の食事については、泊まった宿はすべて朝食（バイキング）付きの料金だったので、朝食時に出るパンを一個、おやつ用にバッグに入れておき夕食を早めに摂る、という一日二食を続けていた。

普通、一人でレストランに入ると、ひとまず良い席は与えてくれない。今日も柱の陰の席に案内されたので、一つ空いているあの窓際席がいい、と申し出るとウェイターは私の顔を見て表情をやわらげ、その窓際席に連れて行ってくれ、喜んで腰かけた私に向かって、

「ブエノスアイレスへようこそ！」と言ったのだった。

その後も料理の注文をしたときに日本人だと知ると、「このたびはツナーミ、大変でしたね」と、ねぎらってくれた。

料理の焼き肉の量を「半分に」と頼んでくれたのに彼が得意げに運んでくれたお皿には厚みが五センチはある肉と、つけ合わせにその肉よりさらに盛り上がっているフライドポテトが隙間なく乗っていた。牛肉は堅くて切りにくいし、食べにくいが、炭火の香ばしさと濃厚な味が噛めば噛む程（硬いのでよく噛んだ）おいしい。アルゼンチンは人の数より牛の数が多いそうで牛肉料理のレパートリーは多い。

どうも私には美味しいものを食べさせてくれるレストラン選びのカンみたいなものが不足しているようで、やっとブエノスアイレスでのおいしい店に当たった。

サンテルモ市場

この六週間の旅ではチリ、ラセレナの町はずれで見つけた大衆食堂で食べた鶏シチューや、サンチャゴのビル街の間口の狭いレストランで中は広く、一階も二階も満席、三階にやっと席を見つけた程の人気レストランでのエンパナーダ（具だくさんのパイみたいなもの）料理、それに、このコロン劇場裏手の店の料理はおいしくて、これら三つの店は今でもはっきりと、その場所を覚えている。

考えてみると、人が沢山入っている店はおいしいのだ、それが分かっているのに探しきれないときの方が多い。

美容室にて

日本を出て四十日も過ぎると白髪が目立ってきたので美容室に行くことにした。美容室は国によってさまざまだから旅の楽しみの一つだ。

日本では「染髪」をお願いすると髪を染めた後にカットするかどうか尋ねられ、カットが終わればドライヤーで乾かしてセットを終える。これらひとまとめで代金を払うのだが、私が旅してきたヨーロッパなどでは、一つ一つの作業の注文をしてその合計の仕事代を支払うことになっていた。

以前に、ギリシャで染髪を頼んだら、本当に染めるだけで、まだ髪が濡れているが、横にぶら下がっているバスタオルで水分を拭き取れとばかり指さし、「ハイ、終わりました」と言われたときには驚いた。そのときは、「セット」を追加注文して助かったが、その後はどの国に行っても「乾燥して下さい」など一つ一つのメニューを注文している。

フロリダ通りに近い美容室に行った。「髪を染めて下さい」「ドライヤーでセットして下さい」それから……眉毛を整えてほしいのだが、ここでうぶ毛を取り除いてくれるのか、「ゲジゲジ眉」などという日本語だけが頭に浮かんだだけだったがすぐに分かってくれたようで、「ハイ」と返事が来た。

髪の色については希望通りしてくれない。私が注文した色では暗すぎる、この色が良い！と私の髪を上げたり下げたりしながらひき下がらない。実は私は「ノッ！」と言われる程、そのわずかな違いはどうでも良かったのだが、美意識の基準を知りたかったのだ。

髪が染まり、次に余計な染料を洗い流す、この洗い方が日本と大きく違っていた。車の付いたシャワー付きの箱型のタンクが私の後ろに運ばれてきて、私は出来るだけ頭を後ろに下げて髪を洗われるのだ。頭を後ろに下げる力が弱まるとシャンプーも水も首を伝って背中に入るので油断が出来ない。これはイタリアと同じ洗髪方法だ。メキシコでの洗髪は逆に頭を出来るだけ前に降ろさなければならなかった。日本のリクライニングシート方式にすれば洗う方も洗われる方も楽なのに──、あの方法は広がらないのだろうか。

髪が終わると隣りの部屋に通された。別の女性が眉毛の周りにワックスを塗り、五、六分過ぎたころ、何か言ったかと思うと乾燥したワックスを一気にはぎ取ったのには驚いた。強力な接着テープとなって余分な眉を抜いていくという荒っぽい方法なのだ。抜いたものはもう生えないのかと思っていたが、二カ月もするとまたもやもやと生えてきて内心ホッとしたのだが。

終わって椅子から立ち上がると、少し前に入ってきた男性を「夫です」と紹介してくれた。ご主人は私の髪を美しい、と言い、鏡の前に重ねてあった週刊誌をくれた。「クリスティーナ」と大きく書かれ、サングラスの中年女性の大写しの表紙を指して「この人誰？」とさき程私が尋ねばかりのあの週刊誌だった。それはアルゼンチンの大統領で、現在はブラジルとチリとアルゼンチンは南米三カ国女性大統領として話題にもなっている。クリスティーナは小柄でキュートな女性に見えた。

闇の両替屋

ブエノスアイレスの街並は、碁盤の目状に仕切られていて、一つのブロックが約二〇〇メートルで角にくる。行き先を町の人に尋ねると、「まっすぐ三つ行って左に二つ行く」などと教えてくれる。二つとか三つというのはブロックのことだ。私たち外国人にはとても分かり易い。
数ブロックを行ったり曲がったりしながら大統領府に行った。この中であの、週刊誌の表紙のクリスティーナが国の仕事をしているのだが、建物の一部が一般公開され、博物館になっている。
四十年前、この正面二階バルコニーから群衆に向かって演説した大統領夫人エビータは今も絶大な人気を誇っていて、映画のロケにもこのまま使われ、観光スポットになっている。
クリスティーナを知らない私でもエビータの名前は知っていた。歴代大統領の肖像画などを見学した後、バルコニー下の階段から正面に見える五月広場のスケッチをした。五月革命に由来する歴史的な舞台だそうだ。
そのあと広場の東側にある大聖堂に向かった。威風堂々とした美しい建物だ。全面白い大理石で出来ていてファサードにはドーリア式の円柱がずらりと並び、深い屋根が黙々とした永久の時間を感じさせてくれる。今、カトリックのローマ法王は初の南米出身者、それもここアルゼンチンの人で、パパフランシスコ（フランシスコ神父）として多くの人から愛されている。本屋の店先には関係の本が山積みされていて、週刊誌にも「パパ」

市場のカフェ

を付録にすると売上げが良いとキオスクの人が言っていた。みやげもの屋のグッズ、ポスター、カレンダーにも目のくるくるとした笑顔のパパが大きく表紙を飾っている。

聖堂入口の大きな法王のパネルを眺め、中に入り、暗がりの中でいくつかの聖人たちの彫刻を眺め、空いている椅子に腰掛け、高い天井を眺めながら何も考えない時間を過ごした。

その後、近くに中華料理店を見つけたので早めの夕食のつもりで中に入った。映画に出てきそうな昔懐かしい老舗店で、ウェイターも、時々顔を出すお婆さんも中国人、家族経営の華僑の店のようだ。

「やきそば」はとても美味しかった。

食事を終えて立ち上がったとき、窓側に日本人らしい三人を見つけたので挨拶してみると、本当に日本人だった。三人のうち二人は中年夫婦、あとの若い女性は私のように一人旅をしている女性で三人はさき程出会ったばかりだと言う。

私も加えてもらって、カフェで話すことになった。近くに百五十年も続いている有名な「カフェ・トルトーニ」がある。ガルシア・ロルカたちが集まっては美術・文化論を交わした所だ。当時のままの大理石のテーブルでチョコレートドリンクやアイスクリームでおしゃべりをした。日本人との出会い、日本語で話す、とても楽しい時間だ。

夫婦の二人は仕事でブラジルに来ていて、あと一年で日本に帰る。今は十日間のバカンスでアルゼンチンに来ている。一人旅の彼女は三日後には日本に帰るそうでお茶のあと別れて行った。

私たち三人はホテルが近いので夜のブエノスアイレスの街を歩いて帰ることにした。フロリダ通りに入った。この通りは二キロ程続く遊歩道にブティック、レストラン、ギャラリー、書店、サッカーグッズ専門店、デパートなどがひしめき合っていて不夜城のように明るく、毎日、朝から夜まで両替屋が二メートル置きに路上に立ち、「カンビオ！ 両替 カンビオ！ 両替 カンビオ！」と声

を嗄らしている。
　そろそろペソがなくなりかけてきたから替えなくては、と思いながら歩いていると、前を歩いている二人が私に、「あの人、レートが良いそうよ」と言った。両替屋の男が二人の間を歩調を合わせてすり抜けながら「レートが良い、ついて来い」とつぶやくように言ったそうだ。三人なら力強い。「行こ」と決めて先を歩く男の後を追った。
　古いビルとビルの間の暗いすき間に入り、裏口の黒いドアに入るよう合図をされ、四人でいっぱいになる手動式のエレベーターに乗り、電話ボックス程の小さな部屋で立って待たされ、私たちは何か悪いことに加担しているかのように皆、押し黙り、男の合図を待った。一人ずつとなりの部屋に通され（ここも狭い）壁に穴だけが空いている窓口にドルを置くと両替されたペソが無言で窓口に置かれた。私は二〇〇ドルを出し、一九〇〇ペソが戻ってきた。路上の両替屋なら二〇〇〇ペソというところだ。
　帰りはエレベーターではなく、らせん階段を使うよう指示されて、案内人のいない暗黒の道なき道を黙々と歩き戻り、無事、フロリダ通りに出た。ギャング映画みたいだった。まだ、ドキドキしている。怖かった！　楽しかった！「一人だと、とてもついて行かなかったよね」と三人で同じことを言い合い、興奮を押え切れずに笑った。
　噂に聞く闇の両替屋に、はからずも出会った夜だった。

プエルト・マデーロ

新しく造られた港、プエルト・マデーロ地区には、マンション、商業ビル、高級ホテルなどの高層ビルがずらりと並んでいる。これらの建物のどれかで、あの、東京オリンピック誘致の「TOKYO!」発表がなされた。近くには古い港のころの赤レンガ倉庫群が点々と数キロも、役目を終えたように残り並んでいて、その周辺だけ、土や、人や、何かの入り混じった重たい臭いが怪しげな哀愁を漂わせていて、興味深い。

ひとまず、倉庫群全体を眺めようと、停泊している帆船に二ペソ（三十八円）の入場料を払って中に入った。

帆船はサルミエント号博物館といい、日本にも何度か寄港していてYOKOHAMA港での乗組員の写真などの説明を親子連れなどが熱心に読んでいる。

船の中の移動というのは、大きく横たわった仕切りの木を跨いだり、階段の余裕のない所は梯子で上り下りし、縄梯子さえぶら下がっていて、サーカスの綱渡りのような運動神経の訓練が必要なのだろう。

船の一番高い所に狭いキャプテン室があり、その周りを五〇センチ程の狭い廊下が取り巻いていて、その廊下に立つと、レンガの倉庫群全体が見える。倉庫の屋上に植木などがある建物には、人が住んでいるのだろう。

だれも来ない、だれの迷惑にもならない狭い廊下に立ってスケッチを始めた。しばらくすると下から「セニョーラ！」と声がする。見ると船長の制服を着た博物館長が「椅子を使いなさい」と言っている。若い職員が折

りたたみ椅子を片手に抱え、もう一方の手で細い梯子の手摺りをつかみながらスルスルと上ってきた。
感謝して絵を描き終え、お借りした折りたたみ椅子をどうお返ししようと一瞬考えたが、好意を受けたものは自分の手でお返しした。片手で椅子を持ち片手で梯子をつかんでゆっくり降りた。私にも船員のまねごとくらいは出来たのだった。出入口には館長も職員もだれもいなかった。食事にでも出たのだろうか、のんびりとしたものだ。
帆船を降りた後、せっかく新しい街に来たので五つ星ホテルでトイレを借りよう、と思った。
日本には観光地や、どんな小さな公園、子供の遊び場まで公設トイレがあるが、今まで私が旅した国々では街を歩いていてトイレを見かけることは少なかった。
チリでもアルゼンチンでも男性が人目に付かない所に立って用を足しているのを何度か見かけたが、女性の場合は、カフェでコーヒーを飲んだ後にトイレを借りることになる。
女の旅はトイレ問題さえクリアすれば恐いものはない。
ヒルトンホテルの中央玄関の円形自動ドアをゆっくり入ると、広いロビーにテーブルとふかふかのソファがあちこちに置いてあり、多くの客が談笑している。近くにいるホテルマンにトイレの場所を尋ねると、ていねいに教えてくれた。このような巨大ホテルには日本人の利用客が必ずいて、日本人の信用は厚く、こんな風に何の心配もなく、ホテルのきれいなトイレを利用出来るのは多くの先輩たちのお陰なのだと、いつも感謝しながら旅を続けている。

倉庫街にオープンカフェを見つけた。倉庫と倉庫の間の空き地の一角に白いパラソルが何個も開いて観光客がビールやワインを飲んでいる。パラソル越しに遠く停泊しているヨットやビルや青い空を絵にしようと思った。

スケッチを始めて間もなくのことだった。垢じみたTシャツ、Gパンを着て、髪がバサバサと伸び、汚れた風貌の男が突然現われて、私に向かってなにか言っている。通常の会話ではない、言葉かどうかも分からない、何をしたいのか、何をして欲しいのか、ぶつぶつと声を出している。カフェのウェイターが飛び出してきて、男を見て、次に私を見た。私はどうしたか、自分でも後で笑ってしまったのだが、ウェイターに向かって困り切った表情をして肩をすぼめ、両手のひらを表に出したのだ。まるでイタリアやスペインの女性たちがするように無言のまま、ウェイターに助けを求めたのだ。生まれて初めての、ごく自然に出た動作だった。ウェイターは男に向って強い口調でその場を立ち去らせ、姿が見えなくなるまで、立っていてくれた。

帰国

帰る日が来た。

飛行機は夜に出るのでジャカランダを見納めようとサン・マルティン公園周辺を歩いた。

内側から次々と爆発するように増殖を続けて咲き誇っていく花、その激しい咲き方に反してボリュームの中に入ると、哀愁の別世界に変幻し、いつも私を魅了する。

それが今日は何か違うのだ。

天に向かって弾けていた明るい紫色が灰色っぽく見える。花が散った枝からは、鮮やかな葉が、次は自分の出番とばかりに、はみ出して揺れている。花は終わるのか。

それとも別れを感じたとたんに、私の脳が自分を操作して、花の色をくすませ、濁らせたのではないか、と疑ってもみた。

空港へ向かう車窓の中からも沢山のジャカランダを見た。皆、何ごともなかったかのように花から葉へ脱皮して成長していくように見えた。

また三十六時間の旅が始まる。

実際に飛行機が飛んでいる時間はそのうちの二十数時間だが残りの十数時間のほとんどは空港で並んでいる。

出国、入国する人の審査で並び、荷物の検査で並ぶ。それが終わり、やっと飛行機に乗り込むときもまた並ぶ。

乗る順番はファーストクラス、ビジネスクラス、エコノミークラス、途中、ダイヤモンドやエメラルドなどの宝石名やゴールドなどのクラスがどこかに入っていて、呼ばれたクラスから大勢の人たちと一緒に後の方で乗り込むようになっている。
私はいつもエコノミーだから、大勢の人たちと一緒に後の方で乗り込む。この区別はもちろん払った金額の差にあるわけで、椅子の幅やリクライニング度、飲みものの違い……などのサービスが異なる。
それにしても数時間か十数時間か、飛行機の中という密室で同じ空気を吸い、同じ安全、危険さえも共有している割には、支払う金額が違いすぎて、不満は出ないのかと思ったりする。
その値段の違いを満足に代えるために、このように支払い額の高い人から入れて、安い人たちは彼等を見送る形にするという、なんだか人の虚栄心をもてあそんでいるようで、侘しくもあり、コミカルな光景でもある。ファーストクラス名を呼ばれて私たちの前を通り過ぎる人は、それなりの身なりで背筋を伸ばして入っていく。会社のお金などで行くのか自分のお金で行くのかと想像しながら見送る。
そんなとき、一五センチ近いピンヒールを履いた、うら若い美人が注目を浴びながら一人、ゆっくりと通り過ぎる姿を見て、なぜかムカついた。飛行機になぜあのピンヒールか！だれがチケット代を払った！ダラスで降りてまた、並びをくり返して成田に着いた。

そして、長い飛行機の旅を終え、私も、何ごともなかったかのように成田空港に降り立った。
ロビーに出て驚いた。目に見えるものすべてが美しく清らか。それに人々が軽々と動いている。まるで水に跳ねる妖精のように見える。
出発のときには、何ともない普通の空港の風景が、帰ってくると、なぜこんなにも新鮮に見えるのか、これもまた、脳の仕業なのか。
私は心の中で、巡ってきた国々で出会った楽しい人々や美しい風景に感

謝した。グラシアス！　ムーチャス・グラシアス！

田代桂子（たしろ けいこ）
1940年生れ。画家。
福岡教育大学卒業後、8年間、高校で美術教師をした後、フリーとなる。
画文集『ノスタルジア・ポルトガル』『スペイン・ロマネスク』『イタリアの風』『ビザンティンの庭』（石風社）がある。

現住所　福岡県遠賀郡芦屋町白浜7-10

ハバナと ジャカランダと
ラテンアメリカ・スケッチ散歩

定価3800円＋税

＊

2015年2月1日発行

著　者　田代桂子

発行者　福元満治

発行所　石　風　社

福岡市中央区渡辺通2丁目3番24号
電話 092-714-4838　ファクス 092-725-3440

＊

印刷製本　瞬報社写真印刷株式会社

©Tashiro Keiko, printed in Japan, 2015
落丁・乱丁本はおとりかえいたします